NORMAN DILWORTH

Exhibitions 2011

TURNPIKE GALLERY • LEIGH

Texts © 2011 Andrew Bick,
Norman Dilworth, Barbara
Forest

Translations © 2011 Christine
de Lignières, Caroline Reffay

Design/typography:
Neil Crawford, typoG, London

Photography: Christine Cadin,
except pages 29, 31, Lukas
Gimpel, and 26, 63, Martyn
Lucas/Turnpike Gallery

Printed by Westerham Press,
Edenbridge, Kent

Published 2011 by Wigan
Leisure & Culture Trust/
Turnpike Gallery, Leigh,
in association with
Huddersfield Art Gallery,
Gimpel Fils Gallery, London,
Galerie Oniris, Rennes

ISBN 978-0-9555040-1-3

frontispiece/frontispice:
Octagon 1983
Corten steel/acier Corten
400 × 400 cm
Chapelle des Jésuites
Cambrai, June/juin 2009

2011 GALERIE ONIRIS RENNES

GIMPEL FILS GALLERY LONDON

GALERIE GIMPEL-MÜLLER PARIS

TURNPIKE GALLERY LEIGH

GALERIE DE ZIENER ASSE

HUDDERSFIELD ART GALLERY

Progression from a Cube 1986
Corten steel/acier Corten
200 × 200 × 200 cm
Musée des Beaux-Arts, Cambrai, 2011

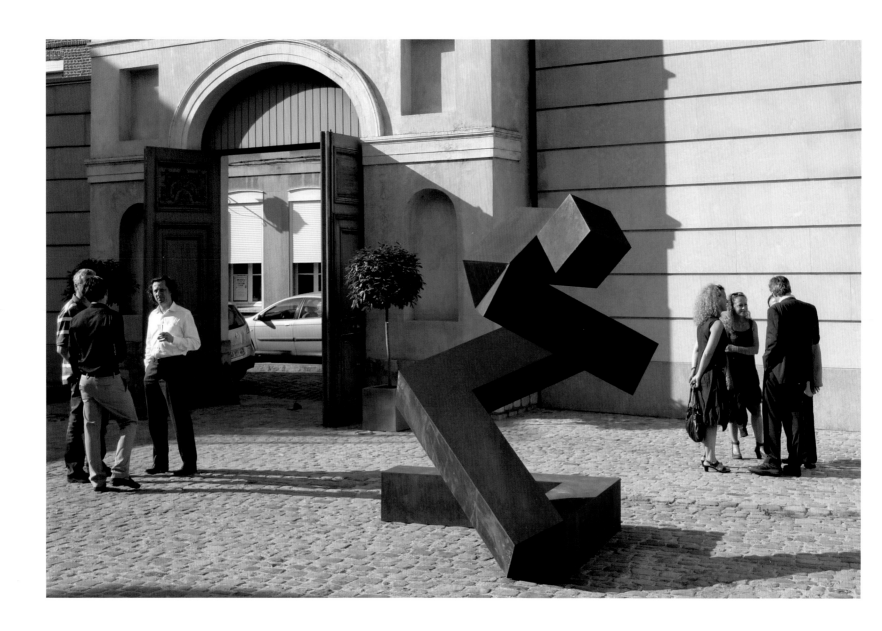

Introduction

This catalogue has emerged from the invitation of Turnpike Gallery to bring Norman Dilworth's work back to the region of his birth in the North West of England. Around it Norman Dilworth has built a series of exhibitions that demonstrate the ongoing energy of his artistic output. The catalogue documents exhibitions in England, France and Belgium, and Dilworth's return, after many years, to exhibiting in public spaces in the UK. The curation of the public space exhibitions documented here also springs from a series of projects I have been organising as part of a process of reinvestigating the Constructivist tradition in British post war art and its ongoing influence, supported by a Henry Moore Institute research fellowship. I am grateful to Norman Dilworth and Christine Cadin for their enthusiasm and support and to Barbara Forest, Conservatrice of the Musée des Beaux-Arts de Calais for her insightful essay.

Norman Dilworth's work appeared in an Arts Council touring exhibition from 1978, which was at Turnpike Gallery approximately one year after the gallery's inaugural exhibition of Henry Moore sculptures. I imagine that when first completed in 1977, Leigh Library and Turnpike Gallery was part of a vision of renewal for an economically and culturally depressed area, something akin to the way spaces have sprung up as a result of Lottery Funding in the last ten years. Turnpike continues to do important work with the community and schools around it and remains unafraid to bridge the gap between international contemporary art and the needs of a local audience. In a different way, Huddersfield Art Gallery's dedication to reconsidering modernism has been ably demonstrated through its Mary Martin exhibition of 2004, the local legacy of Peter Stead, documented in *A Life of Dynamic Equilibrium* at the gallery in 2006, and Liadine Cook's *Holden*, a subtle response to Stead's architecture exhibited in 2010. The version of Norman Dilworth's exhibition to be installed here coincides with related displays loaned from the Tate Gallery collection and selected by Huddersfield's curatorial team with Dilworth in mind. They are of works by Paul Klee, Georges Vantongerlo, Charles Biedermann, Carl Andre, François Morellet and Kenneth Martin, alongside is an exhibition by Sarah Staton whose practice also engages with legacies of modernism.

Pier+Ocean, curated by Gerhard von Graevenitz, assisted by Norman Dilworth, at the Hayward Gallery in 1980 was an important moment in Norman's career and something of a watershed in the relationship

L'invitation de la Turnpike Gallery à accueillir des œuvres de Norman Dilworth afin de s'associer à leur présentation dans le lieu de création initiale que fut le nord-ouest de l'Angleterre est à l'origine de la production de ce catalogue. En réponse à cette invitation, Norman Dilworth a conçu des œuvres destinées à plusieurs expositions, reflétant ainsi l'incessante vitalité de sa création artistique. Ce catalogue rend compte des expositions en Angleterre, France et Belgique et marque le retour, longtemps différé, de l'œuvre de l'artiste dans des espaces publics britanniques. Cette présence des expositions dans ces centres culturels – faisant suite à une série de projets que j'ai organisés avec le soutien d'une bourse de recherche du Henry Moore Institute – s'inscrit dans le cadre de mon étude sur la tradition constructiviste britannique et la pérennité de son influence. Je tiens à souligner par ailleurs que l'aboutissement de ce catalogue est dû, en grande partie, à l'enthousiasme et aux encouragements de Norman Dilworth et de Christine Cadin, ainsi qu'à la contribution éclairée d'un essai de Barbara Forest, Conservatrice du Musée des Beaux-Arts de Calais, ce dont je les remercie vivement.

La rencontre de Norman Dilworth avec la Turnpike Gallery remonte à 1978, cela à l'occasion d'une exposition de groupe itinérante, organisée par l'Arts Council, dont elle était une étape. Inaugurée en 1977, avec l'exposition de sculptures de Henry Moore, la Turnpike Gallery, devait participer, à l'instar de la Leigh Library, à l'objectif de relance d'une région économiquement et culturellement déprimée, au même titre que les nombreuses autres institutions qui ont émergé au cours des dix dernières années sous l'impulsion du Lottery Funding. Ayant pris le pari risqué de combler la distance entre l'art contemporain international et les attentes de son public, la Turnpike Gallery maintient sa mission envers les écoles et la communauté locales. De son côté, optant pour un engagement avec le modernisme britannique, la Huddersfield Art Gallery n'a cessé d'affirmer son orientation avec des expositions marquantes: Mary Martin en 2004; *A Life of Dynamic Equilibrium*, perspective de l'impact régional des réalisations de l'architecte Peter Stead, en 2006; et, plus récemment, en 2010, le travail de l'artiste Liadin Cook qui renvoyait subtilement à l'architecture de Stead. L'exposition de Norman Dilworth figurant dans ce même lieu se trouve également en étroite relation avec la présentation attenante d'œuvres qui proviennent de la Tate Gallery Collection: Paul Klee, Georges Vantongerlo, Charles Biedermann, et Kenneth Martin, que l'équipe de conservateurs a sélectionnées pour leurs résonances avec celle de l'artiste. A proximité, on peut apprécier le travail de Sarah Staton, une artiste dont la pratique interroge le leg du modernisme.

between British Art audiences and abstract art. I have long had a fascination with *Pier+Ocean* and its generally unsympathetic reception at the time in the UK. I was invited to organise an exhibition for Laurent Delaye Gallery, London in 2009, including two particular artists then part of the gallery programme, Dilworth and Anthony Hill. My response was to make a tribute to the ideas of *Pier+Ocean*; half borrowing a title from Rosalind Krauss' short book from 1999 on the work of Marcel Broodthaers, *A Voyage on the North Sea*. My *The North Sea* became a lyrical look at the reach of *Pier+Ocean* as a model for exhibition making, through conceptual practice as much as sculpture and painting. Broodthaers couldn't be more different from an artist rooted in Constructivism such as Dilworth, however the plurality of *Pier+Ocean*, when seen as a model, as well as – with hindsight – its ability to write the constructive/concrete tradition back in to the mainstream of artistic development, are perhaps what was most important about it as a proposal for how we understand constructivism now. As much as this, what it reveals through Dilworth's collaboration with Gerhard von Graevenitz is most relevant about Dilworth's attitude to his own practice, that is, a combination of rigour and openness. Many artists who saw *Pier+Ocean* first hand still talk of it with enthusiasm, despite contemporary public and political trends taking British art and its cheerleaders in another direction from the early 1980s onwards.

In the short text accompanying *The North Sea* I wrote:"The historical controversy surrounding *Pier+Ocean* is perhaps not worth revisiting in detail, but given the current renewal of interest in Construction, its arguments and artistic juxtapositions are. Not just the ideologies manifest in Constructivism, but also the tactile presence it undoubtedly has as an art form, merit detailed reconsideration. The original intent of the curators was to place Constructivism alongside American Minimalism, Land Art, Conceptual Art, Arte Povera and the more overtly poetic tendencies of artists such as Joel Shapiro and Richard Tuttle. The fact that construction has a longer pedigree within the avant garde than any of the other movements listed does not make it a case for special pleading, rather, reviewing its possibilities now in a new, small scale and speculative exhibition emphasizes the criticality within constructed art concerning its own material status. It is not an art movement of one period but of many stages in different moments in history."

In a post-script to *Pier+Ocean* published in Amersfoort in 1994 Norman Dilworth writes: *"But isn't it true that some parts of Pier+Ocean live on in a different form? For the syntax as a subject in visual art, though in an altered form, can still be found anywhere where there is a context. Aren't strategies and diagrams still used? Aren't abstract principles of construction emphasised again in order to discuss critically the power of myths in art?"* I have no doubt that Norman Dilworth's work has significance both within this constructive genre and as an intelligent source for much of the re-exploration of constructive and concrete tendencies in new art from

Pier+Ocean, l'exposition réalisée à la Hayward Gallery en 1980 par l'artiste Gerhard von Graevenitz, à laquelle Norman Dilworth apporta son concours, marqua un tournant dans l'évolution de ce dernier, en même temps qu'elle fut décisive dans la relation du public britannique avec l'art abstrait. Au-delà d'une fascination de longue date pour l'ouverture qu'a représentée cette exposition, je reste stupéfait du peu de sympathie qu'elle suscita, en général, au Royaume-Uni. C'est ainsi qu'ayant été invité, par la Laurent Delaye Gallery de Londres en 2009, à monter une exposition qui inclurait deux artistes de la galerie, Norman Dilworth et Anthony Hill, j'eus l'idée de rendre hommage à la démonstration de *Pier+Ocean*, empruntant en partie dans cette intention, le titre de l'essai de Rosalind Krauss sur l'œuvre de Marcel Broodthaers, *A Voyage on the North Sea*, publié en 1999. J'optais pour *The North Sea*, intitulé d'une action qui portait un regard lyrique sur *Pier+Ocean* et sur le caractère exemplaire de cette exposition, celle-ci ayant démontré qu'il était possible de présenter l'art conceptuel aux côtés de la peinture et de la sculpture. A sa manière, la démarche de Broodthaers ne pourrait être plus différente de celle d'un artiste aussi empreint de constructivisme que l'est Dilworth... mais, précisément, c'est l'insigne particularité de *Pier+Ocean* d'approfondir encore notre compréhension de l'impulsion constructiviste, car il faut se souvenir que cette exposition, qui avait pris le parti du pluralisme, sut également – comme on peut le constater rétrospectivement – inscrire *à rebours* la tradition constructive/concrète dans le courant de l'évolution artistique. A cet égard, on peut percevoir les éléments les plus caractéristiques de la collaboration entre Gerhard von Graevenitz et Norman Dilworth quant à la pratique artistique de ce dernier, qui concilie rigueur et imprévu. La plupart des artistes ayant visité *Pier+Ocean* en parlent encore avec enthousiasme, et cela en dépit des tendances contemporaines, publiques et politiques qui, depuis le début des années 1980, entraînent l'art britannique dans une direction contraire.

Réflexions que je retrouve dans ma courte introduction à *The North Sea*: «Il n'est peut-être pas important de revisiter en détail la controverse historique qui entoure *Pier+Ocean*, mais le renouveau d'intérêt au «construit» nécessite à présent une reconsidération de ses arguments et juxtapositions artistiques. Ce sont non seulement les idéologies propres au constructivisme, mais aussi l'indéniable présence tactile de cet art qui méritent tout autant un examen détaillé. L'enjeu pour les auteurs de *Pier+Ocean* consistait à placer le constructivisme côte à côte avec le minimalisme américain, le Land Art, l'art conceptuel, Arte Povera, et des tendances plus ostensiblement poétiques comme celles de Joel Shapiro ou Richard Tuttle. L'intention de *The North Sea* n'est pas d'accorder un traitement de faveur à la «construction» en raison de son pedigree – plus long qu'aucun des mouvements artistiques auxquels elle fut alors associé – mais de revoir ses perspectives dans le champ nouveau d'une exposition spéculative et d'une échelle intime, afin de discerner la préséance qu'elle confère à la condition matérielle. Le constructivisme n'est pas l'esthétique d'un moment mais, en phases multiples, celle de divers moments de l'histoire de l'art.»

younger generations now. It is precisely the combination of tactility, clear mathematical sequencing and visual poetics that places Dilworth's work at the heart of the ongoing preoccupations of his generation. I would not want the re-emergence of his work in the UK to be haunted by old arguments around *Pier+Ocean*, rather that it be placed with the work of his peers such as John Ernest, Anthony Hill, Malcolm Hughes, Michael Kidner, Peter Lowe, David Saunders, Gillian Wise, Jean Spencer and Jeffrey Steele, as part of a powerful and overlooked development in British Art, whilst also being acknowledged for its intelligent integration within the mainstream of European Art where Dilworth has maintained a consistent and innovative exhibiting practice for the last forty years.

Andrew Bick, June 2011

Comme l'écrit Norman Dilworth dans une postface à *Pier+Ocean*, publiée à Amersfoort en 1994: «*N'est-il pas vrai que certains éléments de* Pier+Ocean *existent encore sous une forme différente? Car la syntaxe, quand elle est sujet de l'art plastique, se retrouve, même remaniée, partout où il y a contexte. N'utilise-t-on pas toujours des stratégies et des diagrammes? Les principes abstraits de construction ne sont-ils pas à nouveau mis en avant par les débats critiques sur la puissance des mythes en art?*»

Je ne doute pas de l'importance du travail de Norman Dilworth, qu'il s'agisse de la dimension constructiviste ou de la ressource intellectuelle qu'il représente pour la nouvelle génération d'artistes qui explorent à nouveau les tendances constructives et concrètes. C'est précisément cette combinaison de tangibilité, d'ordre mathématique éprouvé et de poésie visuelle, qui cristallisent les préoccupations de sa propre génération et donne une place centrale à son œuvre. Autant de raisons pour lesquelles il ne faudrait pas, qu'au Royaume-Uni, la ré-émergence de ce travail soit compromise par les arguments révolus qui persistent au sujet de *Pier+Ocean*; je voudrais plutôt que l'œuvre de Norman Dilworth trouve une place légitime auprès de celles d'autres collègues, notamment John Ernest, Anthony Hill, Malcolm Hughes, Michael Kidner, Peter Lowe, David Saunders, Gillian Wise, Jean Spencer, Jeffrey Steele... et qu'il soit reconnu comme l'un des acteurs d'un développement artistique britannique – important bien que négligé – et apprécié, par ailleurs, pour sa participation à l'art notoire de l'Europe dans le cadre de laquelle, depuis une quarantaine années, il a été l'auteur d'un grand nombre d'expositions, signifiantes et innovantes.

Andrew Bick, juin 2011

Andrew Bick, Barbara Forest, Norman Dilworth,
Musée des Beaux-Arts, Calais, April/avril 2011

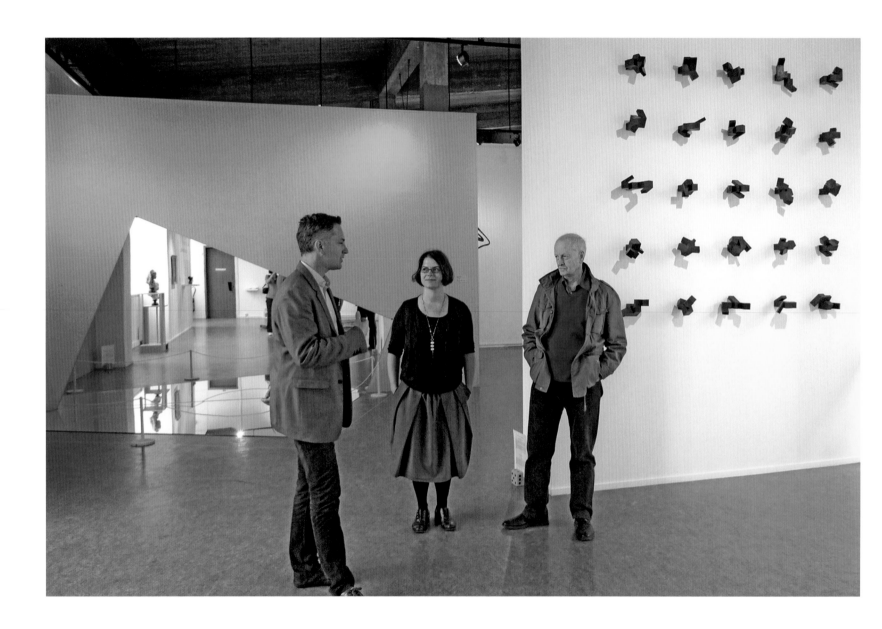

Norman Dilworth

below/ci-dessous: Norman Dilworth, Musée des Beaux-Arts, Calais

Norman Dilworth settled in France ten years ago; there, the artistic reception of his work has been nothing less than exceptionally favorable. It could not have been otherwise, since Dilworth is an artist rapt with Cézanne, Giacometti and Morellet, and one for whom 'creation' rhymes with 'abstraction' and 'diversion'. Similar to mathematical propositions, his oeuvre has the rigor of geometric compositions and the logic of games. Yet, such rather classical and conceptual characteristics are tempered by an evidence of materiality, motion and color that could reconcile baroque and classicism. Indeed, in spite of its resemblance to, and intimacy with, Concrete Art, Dilworth's work pertains to the side of the history of painting and sculpture that is in search of sensation.

On his first visit to France in 1956, Norman Dilworth was well aware of the European artistic scene in which abstraction predominated. In England, for instance, in the wake of Anthony Hill's impetus, geometric and constructivist artworks, notably reliefs, were being produced on the basis of mathematical principles. Dilworth had already established relationships with kindred Dutch artists when the *Konkrete Kunst* exhibition, organized by Max Bill in Zurich in 1960, and in which Anthony Hill and Mary and Kenneth Martin participated, offered him the opportunity to meet Swiss artists. Around the same time, several other artistic events were gathering British, Swiss, and Dutch artists. As the Salon des Réalités Nouvelles in France diffused its influence throughout Europe, its exhibitions became more international, so that abstract works by Swiss, German, Dutch, Italian and, in a lesser number, British and American artists, were exhibited in Paris from the start of the '50s. Still, all forms of abstraction were not equally embraced. A real breach existed between the supporters of Art Informel, gestural and lyrical abstraction and the constructivist abstraction promoted by the Salon which, to stand its ground, was not above dismissing the most promising works. Both an Yves Klein's *Monochrome* and a François Morellet systemic painting were excluded by the selection committee for the reason that neither work relied on composition. The period of the late '50s was thus set on clarity, rigor, rationality and mathematical rules, that is, the very terms by which Theo van Doesburg had defined Concrete art in 1930. Norman Dilworth, however, was immersed in existentialism and fascinated by his encounter with Giacometti. Dilworth's dark-hued paintings of 1958 were nonetheless marked with vertical and horizontal lines and devoid of figures in a style akin to that of the School of Paris. It is in the early '60s, following his

Norman Dilworth s'est établi en France il y 10 ans. L'accueil artistique qui lui est fait depuis dépasserait presque ses espérances. Son travail ne pouvait pourtant pas laisser la France indifférente, lui qui regarde Cézanne, Giacometti ou Morellet avec gourmandise et qui fait rimer création avec abstraction et diversion. Comme des récréations mathématiques, ses œuvres ont la rigueur d'une composition géométrique et la logique d'un jeu. A cette nature plutôt classique et conceptuelle, on doit pourtant ajouter un sens du matériau, du mouvement et de la couleur qui pourraient réconcilier baroque et classicisme, tant les œuvres de Norman Dilworth, malgré leurs apparences et leur attachement à l'art concret, s'inscrivent dans une histoire de la peinture et de la sculpture à la recherche de la sensation.

Quand il vient vivre à Paris en 1956–57, Norman Dilworth n'ignore pas le contexte de la création européenne dominée par l'abstraction. En Angleterre, sous l'impulsion de l'artiste Anthony Hill, les principes mathématiques sont retenus pour créer des œuvres géométriques et constructives, notamment des reliefs. On doit également à l'artiste d'établir des liaisons avec ses homologues néerlandais. Dès 1960 c'est aussi avec la Suisse que des liens se tissent. Anthony Hill, Mary et Kenneth Martin sont invités par Max Bill à participer à Zurich à l'exposition *Konkrete Kunst*. Plusieurs manifestations réunissent ainsi artistes britanniques, suisses et hollandais. En France, le Salon des Réalités Nouvelles et les expositions qu'il organise se diffusent

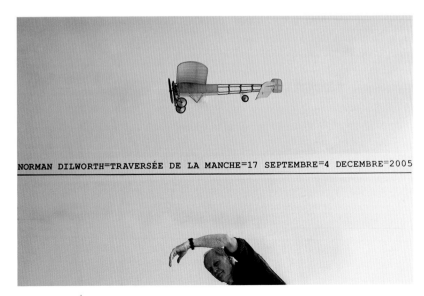

NORMAN DILWORTH=TRAVERSÉE DE LA MANCHE=17 SEPTEMBRE=4 DECEMBRE=2005

below/ci-dessous: Norman Dilworth, Barbara Forest, Musée des Beaux-Arts, Calais

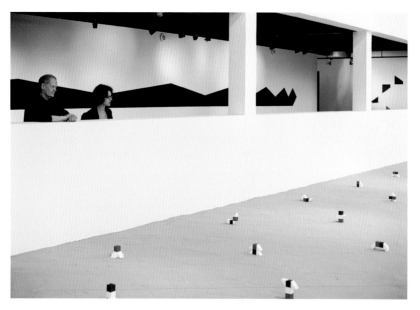

Parisian sojourns, that the transition to abstraction occurred with the emergence of white, voids, color, and volumes. Throughout its evolution, the artist's work has remained true to a type of humanism that, although not expressed with illusionistic means, is related to the natural environment, a propensity evinced by his statement: *"Many artists use nature as inspiration, I go from art to nature."* One could hear in these words an echo of Jean Arp's quote of 1944: *"A painting or sculpture that had no object for model seems to me as real and sensual as a leaf or a stone."* The titles of Dilworth's earliest abstract works emphasize color and rhythm, as if the artist was heeding Max Bill's advice that these two variables are the agents of instinct and sensuality. In one of his 1949 essays on art, the Swiss artist thus described some 'objects for mental use': *"The mystery of mathematical problems, the inexplicableness of space, the nearness or distance of the infinite, the surprise afforded by a space beginning on one side and ending in a different form on another side, congruent with the first; limitations without fixed boundary lines; the manifold which is nonetheless unity; uniformity which is changed by the presence of a single stress; a Field of Force; parallels that meet and the infinite that turns back upon itself as presence; and then again the square, in all its stability, the straight line untouched by relativity, and the curve, each point of which forms a straight line — all these things that do not seem*

dans toute l'Europe et s'internationalisent. Depuis le début des années cinquante ce sont des œuvres abstraites d'artistes suisses, allemands, hollandais, italiens et dans une moindre mesure britanniques mais aussi américains qui sont montrées à Paris. Toutes les formes de l'abstraction ne sont cependant pas considérées avec le même engouement. Une scission réelle existe entre les partisans de l'art informel, gestuel et lyrique et une abstraction constructive défendue par le Salon des réalités nouvelles. Ce dernier, pour maintenir ses positions, reste parfois hermétique à des œuvres pourtant prometteuses. Le comité de sélection refuse par exemple un monochrome de Yves Klein et un tableau établi à partir d'un système de François Morellet, au motif qu'aucun des deux ne repose sur une composition.

A la fin des années cinquante, l'heure est donc à la clarté, à la rigueur, à la raison, aux lois des mathématiques tel que Théo Van Doesburg avait défini l'art concret en 1930. Norman Dilworth est pourtant tout imprégné d'existentialisme, et c'est sa rencontre avec Giacometti qui le fascine. En 1958 ses peintures et dessins encore sombres sont cependant marqués par des verticales et des horizontales et une absence de figures qui rapprochent son travail de l'Ecole de Paris. Après son séjour parisien et dès le début des années soixante, le passage à l'abstraction se fait par l'intermédiaire du blanc, du vide, de la couleur et du volume. Constatant l'évolution de son travail depuis ces années, Norman Dilworth est resté fidèle à un certain humanisme qui, s'il ne s'exprime pas de manière illusionniste, conserve un lien avec la nature vivante de notre environnement: «*De nombreux artistes s'inspirent de la nature pour créer, moi je vais de l'art à la nature*», dit-il. Il semble avoir fait sienne la citation de Jean Arp, en 1944: «*Je trouve qu'un tableau ou une sculpture qui n'ont pas eu d'objet pour modèle sont tout aussi concrets et sensuels qu'une feuille ou une pierre*». Les titres des premières œuvres abstraites de Norman Dilworth insistent sur la couleur et le rythme comme s'il suivait les conseils de Max Bill, pour qui ces deux variables permettent encore à l'instinct et à la sensualité de s'exprimer librement. En 1949, il décrivait ainsi les sujets qui pouvaient inspirer les artistes: «*Les mystères de la problématique mathématique, l'ineffable de l'espace, l'éloignement ou la proximité de l'infini, la surprise d'un espace qui commence d'un côté et se termine par un autre, qui est en même temps le même, la limitation sans limites exactes, la multiplicité qui malgré tout forme une unité, l'uniformité qui s'altère par la présence d'un seul accent de forme, le champ de force composé de pures variables, les parallèles qui se coupent et l'infinité qui*

below/ci-dessous: *Flight* 2005
acrylic on hardboard with string
acrylique sur masonite et cordelette
240 × 480 cm

to have any bearing on our daily needs are nevertheless of the greatest significance. These forces with which we are in contact are the elemental force underlying all human order and are present in all forms of order which we recognize."

For his 2005 exhibition at the Musée des Beaux-Arts, Calais, Dilworth arrived carrying with him all of his creative tools: combination, progression, permutation, rotation, inversion, juxtaposition, superimposition... then went about recalling his childhood vacations in that very town to create *Traversée de la Manche*, irreverently co-opting the colors of the national flags common to the two countries on opposite sides of the English Channel. He also employed the show's locality as a pretext to brazenly conflate two articles published in the same 1909 issue of the newspaper *Le Figaro*: an exuberant report of Blériot's feat, as the first aviator to fly over a large body of water by crossing the Channel from Calais to Dover, and the passionate first Futurist Manifesto signed by Marinetti. The Italian artist's shatteringly trenchant pronouncements had astounded their audience as much as Blériot's deed. They were prophetic: *"We declare that the splendor of the world has been enriched by a new beauty: the beauty of speed. A racing automobile whose hood is adorned with great pipes like serpents of explosive breath — a roaring car*

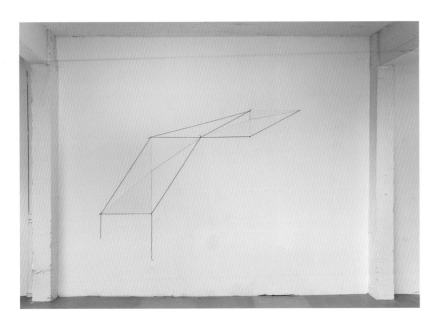

revient à elle-même comme présence et encore le carré à nouveau avec toute sa solidité, la droite qui n'est troublée par aucune relativité et la courbe qui en chacun de ses points forme une droite, toutes ces réalités, qui en apparence n'ont rien à voir avec la vie quotidienne de l'homme, sont malgré tout d'une importance transcendantale. Ces formes que nous manions sont les forces fondamentales auxquelles tout ordre humain est soumis et qui sont contenues précisément dans tout ordre connaissable.»

Au Musée des Beaux-Arts de Calais en 2005, Norman Dilworth amène dans ses valises ses principes créatifs: combinaison, progression, permutation, rotation, inversion, juxtaposition, superposition... et se rappelle ses vacances passées à Calais, enfant. Avec *Traversée de la Manche*, l'artiste s'amuse des symboles patriotiques des deux pays en détournant les couleurs communes des drapeaux. Il en profite pour faire se télescoper au risque de l'accident, un article décrivant l'exploit de Blériot et le manifeste du futurisme signé Marinetti publiés tous les deux dans un numéro du *Figaro* en 1909. Les mots percutants et fracassants de l'italien sont à l'époque aussi remarqués que l'exploit réalisé par Blériot quelques jours plus tard quand il traverse la Manche à bord de son aéroplane. Ils sont prémonitoires : «*[...] 4. Nous déclarons que la splendeur du monde s'est enrichie d'une beauté nouvelle: la beauté de la vitesse. Une automobile de course avec son coffre orné de gros tuyaux, tels des serpents à l'haleine explosive... une automobile rugissante, qui a l'air de courir sur de la mitraille, est plus belle que la victoire de Samothrace. [...] 11. Nous chanterons [...] le vol glissant des aéroplanes, dont l'hélice a des claquements de drapeaux et des applaudissements de foule enthousiaste.»* Quinze ans plus tôt, François Morellet avait déjà choisi le motif de l'aéroplane de Blériot représenté sur un mouchoir en dentelle pour investir la surface du sol d'un quartier de Calais. Par un basculement amusant, le spectateur doit être à plusieurs mètres d'altitude pour découvrir le dessin du monoplan. Toujours pour l'exposition *Traversée de la Manche* Norman Dilworth fabrique *Flight*, un assemblage vertical et mural de plaques de masonite triangulaires blanches reliées par une cordelette noire, une espèce raffinée de bricolage aérien léger, entre peinture, dessin et sculpture où le matériau génère la couleur et une formule géométrique dicte la forme. Une autre suite numérique, celle du mathématicien italien Fibonacci (1170–1245), détermine la forme de *Progression calaisienne*. En voulant étudier la reproduction chez les lapins, Fibonacci a observé que le nombre de descendants et la fréquence de leur naissance étaient invariablement croissants. D'autres phénomènes naturels étudiés sur les coquillages par exemple sont «commandés» par

which seems to run on grapeshot — is more beautiful than the Victory of Samothrace. [...] We will sing of [...] the sleek flight of airplanes whose propellers chatter in the wind like flapping flags and the clapping of enthusiastic crowds."

Fifteen years earlier, François Morellet too had used the motif of Blériot's plane found on a lace handkerchief for an in situ work staking out the pavement of a Calais neighborhood, but the outline of the monoplane in this visual pun is only apparent from a height of a few metres. For *Traversée de la Manche*, Dilworth also created *Flight*, a vertical mural composite of triangular white Masonite sheets fastened with black string. In this refined kind of aeronautic bricolage, in between painting, drawing, and sculpture, the material engenders color and a geometric formula dictates form. *Progression calaisienne* relied on another numerical structure, the Fibonacci series – in which a number is the sum of the two preceding ones, recursively – that the Italian mathematician (1170–1245) had derived from his calculation of the optimal model of rabbits' breeding pattern. Since many natural phenomena, such as the spirals of nautilus seashells, are ordered on the same progressive sequence, it is not surprising that, following elder practitioners of concrete art, Dilworth, as well as some Arte Povera artists, would use this numerical device in their quest to link nature and mathematics.

Mastery of space and its organization are essential elements in Dilworth's art. Circular, linear, punctual or directional, form in his work is both spatial and temporal. This rather conventional aspect of concrete art is soon transgressed by the wager of games. Dilworth's patient games invite experiences whose reward tends to immediacy. While Dilworth might well have been influenced by the chess amateur and punster Marcel Duchamp, he certainly was by François Morellet, the seemingly detached and humorous heir of the most dada among the pioneers of concrete art, Theo Van Doesburg. From his vacations in Calais with his family, Dilworth remembered flying kites on the beach and playing with building blocks. *Jouissance*, is composed of 49 small volumes scattered on the sand, a number determined by the proportions of the site. In spite of their playfulness, the sculptures, between maquettes and assemblages of white, red, and blue cubes, resist the lure of nostalgia. The little boy's games of manipulation, construction and destruction have been turned with delight into spatial combination, miniaturization, and

cette même suite. Là encore, il n'est pas étonnant que Norman Dilworth y recoure à l'instar de ses aînés de l'art concret ou de ses contemporains d'Arte Povera, associant observation de la nature et mathématique.

La maîtrise de l'espace et son organisation sont des points essentiels de l'art de Norman Dilworth. Les formes circulaires, linéaires, ponctuelles ou directionnelles de ses œuvres sont à la fois spatiales et temporelles. A cette nature assez convenue de l'art concret vient se substituer un enjeu plus original, celui du jeu. Comme dans le jeu, les «réussites» de Norman Dilworth sont en effet de véritables expériences où la satisfaction tend à l'immédiateté. Influencé sans doute par Marcel Duchamp, amateur d'échecs et des jeux de mots, Norman Dilworth l'est plus certainement par François Morellet à l'apparence désinvolte et plein d'humour, lui même héritier du plus dadaïste des pionniers de l'art concret, Théo Van Doesburg. De ses passages à Calais en famille, Norman Dilworth, se souvient également du cerf-volant sur la plage, et des jeux de construction. *Jouetssance* est composée de 49 petits volumes répartis sur du sable, au sol. Le nombre en est défini par les proportions du lieu qui l'abrite. Ces sculptures, entre petites maquettes et assemblages de cubes en bleu, blanc et rouge, n'ont pourtant rien de nostalgique. Les jeux de manipulation, de construction et de destruction du petit garçon se sont transformés en un plaisir de la combinaison spatiale, de la miniaturisation et de développement de la forme à l'horizontale et au ras du sol. L'art concret le plus orthodoxe laisse peu de place à la nature ludique de l'acte de création ou de sa réception. Pourtant, le jeu est avant tout une expérience vécue de l'ordinaire et du réel. Certes il fait glisser les limites entre la réalité et la fiction mais en tant que méthode de connaissance, il permet d'organiser le chaos et de placer l'individu dans un rapport concret au monde. Avec *Transformation*, 2005, la distribution des fragments est contenue dans la découverte du mathématicien Henry Ernest Dudeney (1857–1930), grand créateur de puzzles et compositeur britannique de casse-tête numériques et logiques.

Le langage plastique de Norman Dilworth ne se limite pas à un formalisme ludique. *Streak*, en acier inoxydable et Corten se déploie sur le mur comme un grand sillon flottant. L'association des deux métaux ajoute aux reflets argentés et métalliques de l'un, les tons chauds et oxydés de l'autre. Aile d'avion ou marée montante, *Streak* tire son nom de ses rayures et de l'ancienne dénomination de la Manche, Silver Streak, l'éclair d'argent. La sensation et la géométrie sont réunies avec harmonie. Les œuvres les

below/ci-dessous: *Streak* 2005
stainless and Corten steel
acier inoxydable et Corten
82 × 657 cm

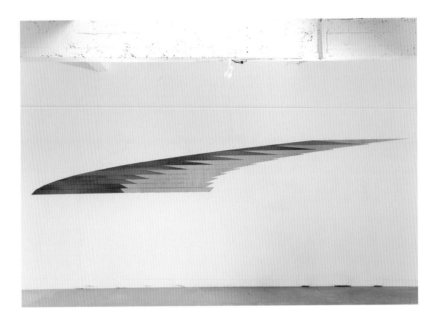

the flattening of unfurled forms on the ground. The most orthodox instances of concrete art inhibit the ludic aspect of the creative act or of its reception. Yet the property of games is to confer a vivid, primary experience of actuality. Even as they warp the limits between reality and fiction, games are methods of knowledge organizing chaos and situating the individual in a concrete relation to the world. With *Transformation*, 2005, the distribution of fragments owes its occurrence to the artist's discovery of the work of the mathematician Henry Ernest Dudeney (1857–1930), the British master creator of puzzles and composer of numerical and logical brainteasers.

Norman Dilworth's plastic language is not limited to ludic formalism. *Streak*, a work in stainless and Corten steel, spreads out on the wall as a great floating furrow whose silvery metallic reflections contrast with the warmth of rusty tonalities. Alluding to the wing of a plane, or perhaps a rising tide, *Streak* derives its title from the ancient name of the English Channel: 'Silver Streak', a lustrous light which, in a flash, harmoniously unites sensation and geometry. Quasi-phenomenological, Dilworth's most recent works optically, tactically engage the viewer in the perception of the material that substantiates form, color and proportions. Besides their function in constituting a formal language, Dilworth's works demonstrate the artist's commitment to drawing, in the broadest definition of the word. As a response to the second precept of the concrete art manifesto: *"the work of art must be entirely conceived and conceptualized before it is executed,"* drawing is both a method and a project. Beyond the mere spontaneity of gestures and the speed of sketching, resides the pleasure to create, at once, and reciprocally, theory and practice, subject and object, concreteness and abstraction, which, simultaneously activating mind and hand, impels the artist. There is a true *"drawing of pleasure"* [1] expressed in *"the power — active and passive — of infinite receptiveness."* It is the disposition of drawing toward perfect and clear forms, knowledge and sensation, that focalizes all of the artist's attention. And while, in the realm of plasticity, these categories may seem incompatible, Dilworth attempts to resolve this enigma, with fortitude and intelligence, in the path of Cézanne and Brancusi.

Barbara Forest, Juillet 2011 *[translation: Christine de Lignières]*

1. Jean Luc Nancy, *Le Plaisir au dessin*, Galilée, Paris, 2009

plus récentes de Norman Dilworth engagent le spectateur dans une perception à la fois optique, sensitive et quasi phénoménologique du matériau. Ce dernier leur donne sa forme, sa couleur et ses dimensions. Au-delà de la construction d'un langage formel, ses œuvres témoignent de son intérêt pour le dessin dans son acception la plus large. Répondant au deuxième point du manifeste de l'art concret, «*l'œuvre d'art doit être entièrement conçue et formée par l'esprit avant son exécution*», le dessin est à la fois une méthode et un projet. Ce n'est sans doute pas la spontanéité du geste, la vitesse de l'esquisse mais bien le plaisir d'engendrer dans un même moment la théorie et la pratique, le sujet et l'objet, le concret et l'abstrait, la pensée et la main, qui motivent l'artiste. Il y a un véritable «*plaisir au dessin*»[1], qui s'exprime dans «*la puissance active et passive d'une disponibilité à l'infini*». C'est cette disposition du dessin à la forme parfaite et claire, à la connaissance et à la sensation qui focalise toutes les attentions de Norman Dilworth. Et si elles peuvent se révéler contradictoires sur le plan plastique, Norman Dilworth tente de résoudre cette énigme, avec constance et intelligence, en empruntant le chemin de Cézanne et Brancusi.

Barbara Forest, juillet 2011

1. Jean Luc Nancy, *Le Plaisir au dessin*, Galilée, Paris, 2009

1,2,3,4,5 1997–2007
Corten steel/acier Corten
500 × 270 × 190 cm

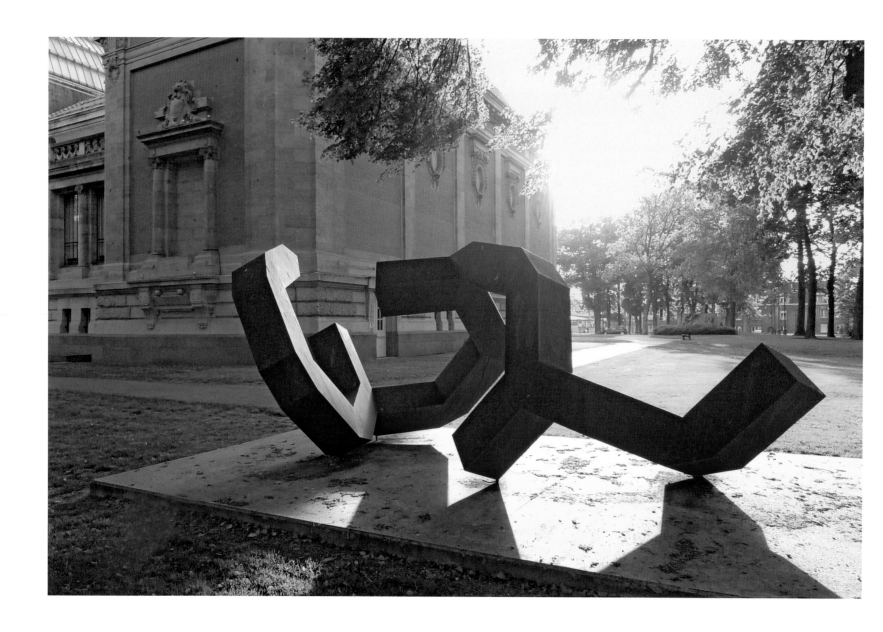

GALERIE ONIRIS RENNES

Yvonne Paumelle,
Norman Dilworth

Four by Two-and-a-Half
2008–2010
Corten steel/acier Corten
123 × 100 × 100 cm

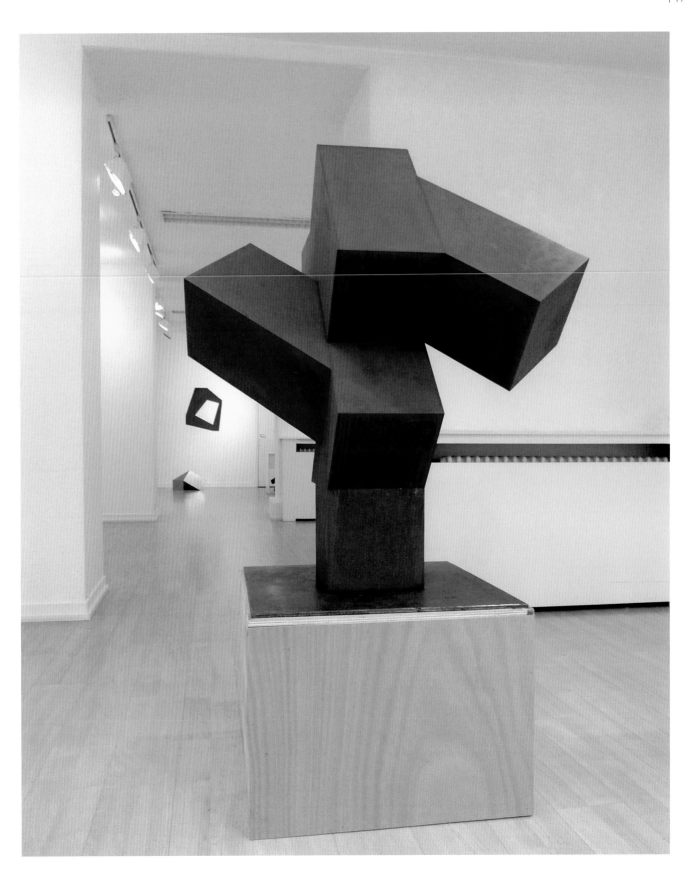

Galerie Oniris – Rennes
January/janvier 2011

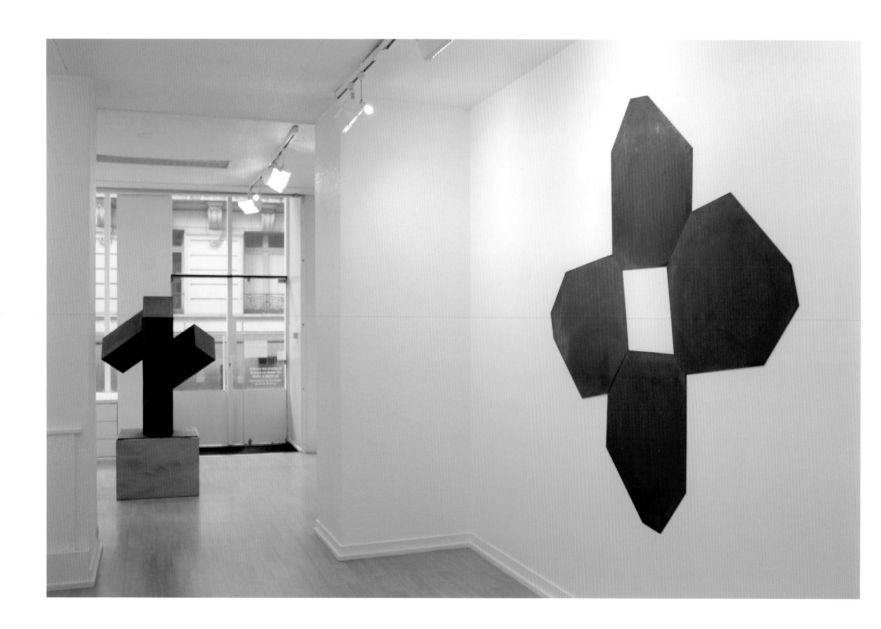

Les Fleurs du Maladroit No.2
2010 Corten steel/acier Corten
140 × 140 cm

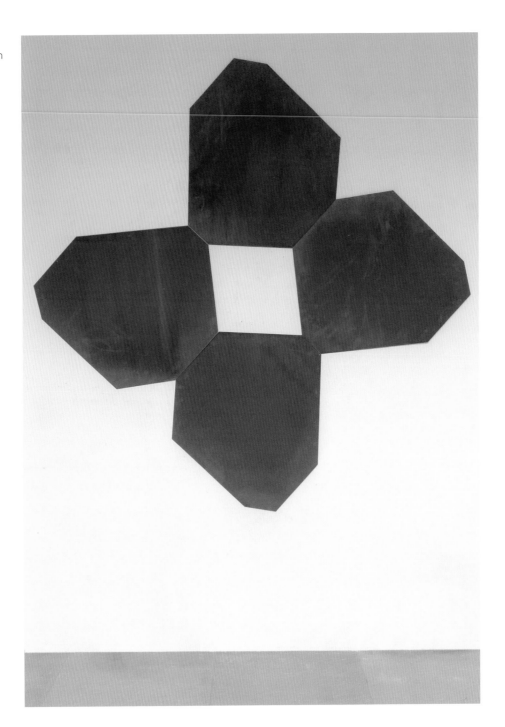

left/gauche: *Puffball* 1972–2009
stainless steel/acier inoxydable
60 × 60 × 60 cm

right/droit: *Connect* 2010
Corten steel/acier Corten
84 × 72 cm

floor/plancher: *Two Half Cubes* 2010
stainless steel/acier inoxydable
54 × 42 × 40 cm

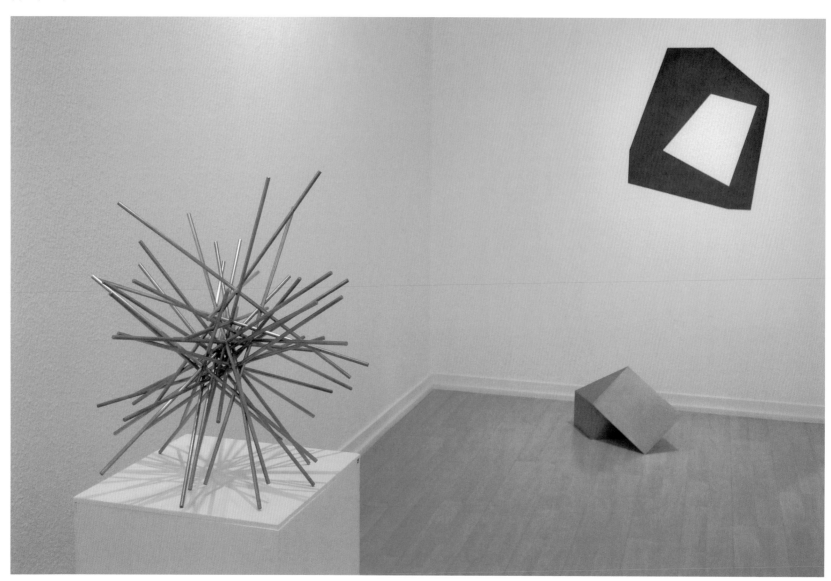

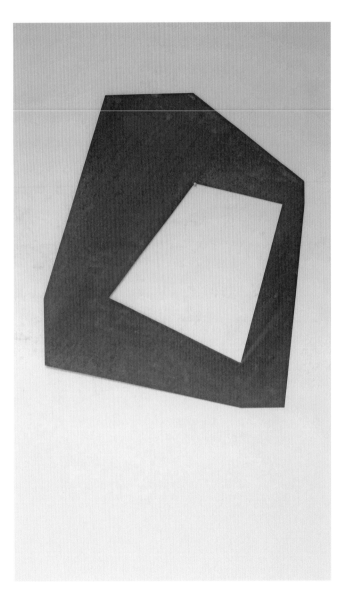

Connect 2010
Corten steel/acier Corten
84 × 72 cm

Cutting Edge No.7 2008
cut emery paper and crayon
papier d'émeri coupé et
crayon 30 × 24 cm

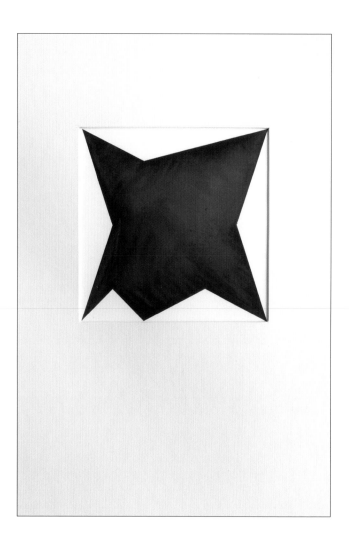

Cutting Edge No.6 2008
cut emery paper and crayon
papier d'émeri coupé et
crayon 30 × 24 cm

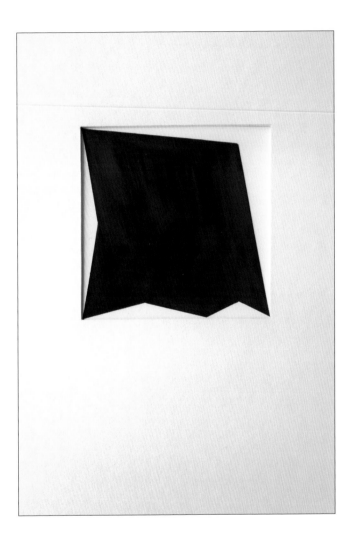

GIMPEL FILS GALLERY LONDON

Christine Dilworth, Norman
Dilworth, René Gimpel

Gimpel Fils Gallery

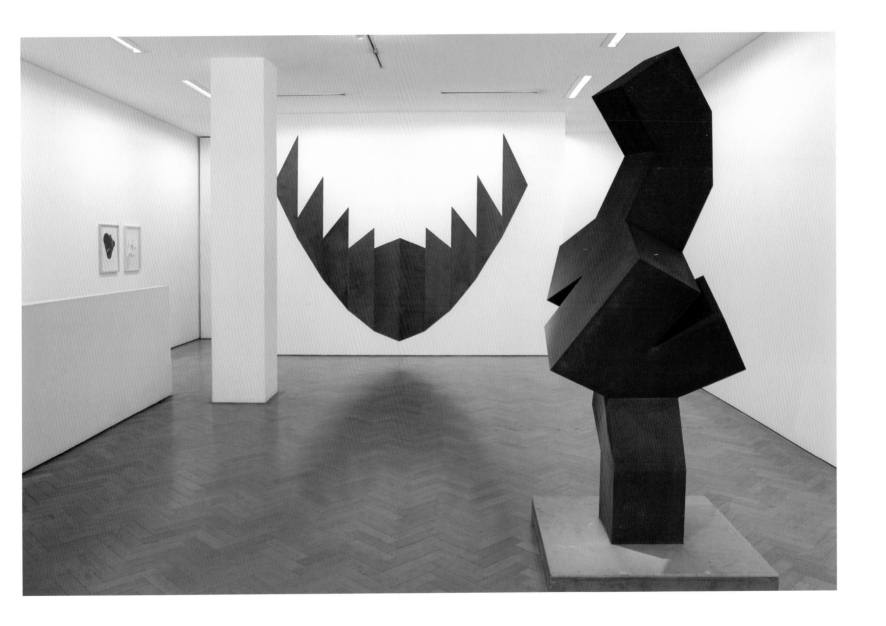

Spirit 2001
Corten steel/acier Corten
350 × 280 cm

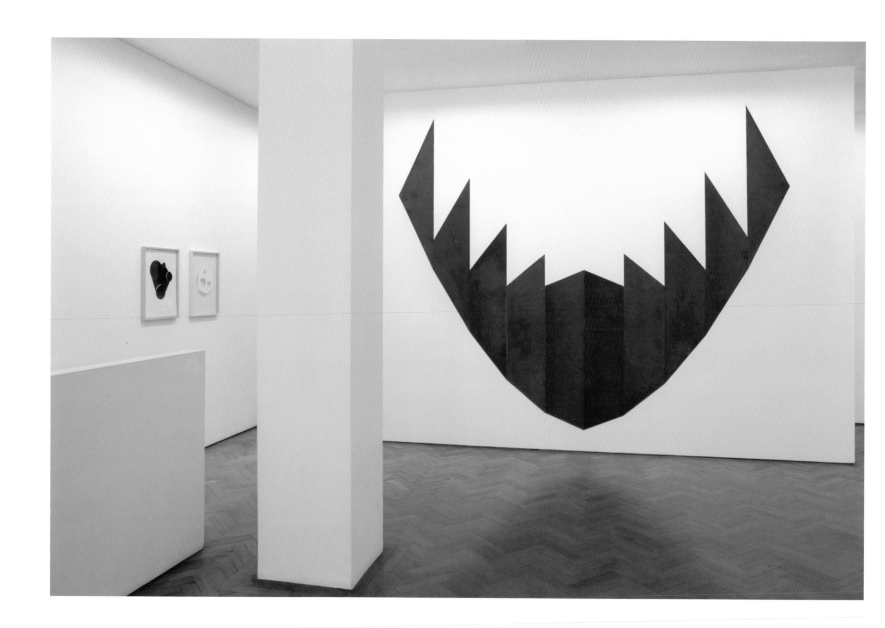

Two and Two 2005
Corten steel/acier Corten
230 × 95 × 95 cm

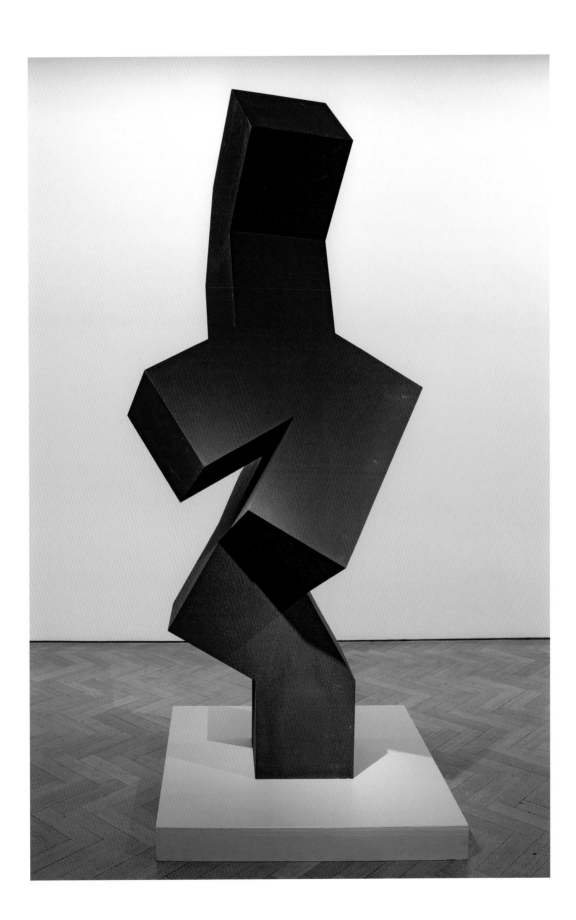

Puffball 1972–2010
stainless steel/acier inoxydable
70 × 70 × 70 cm

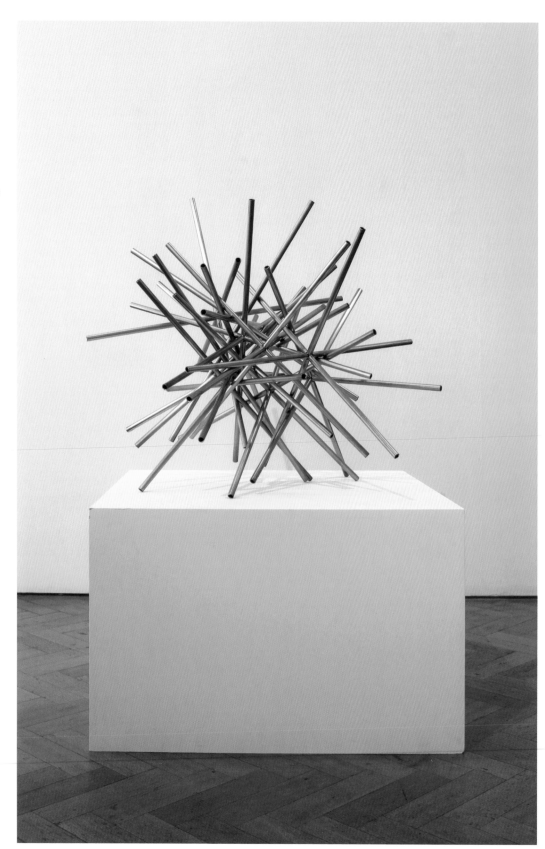

Gimpel Fils Gallery

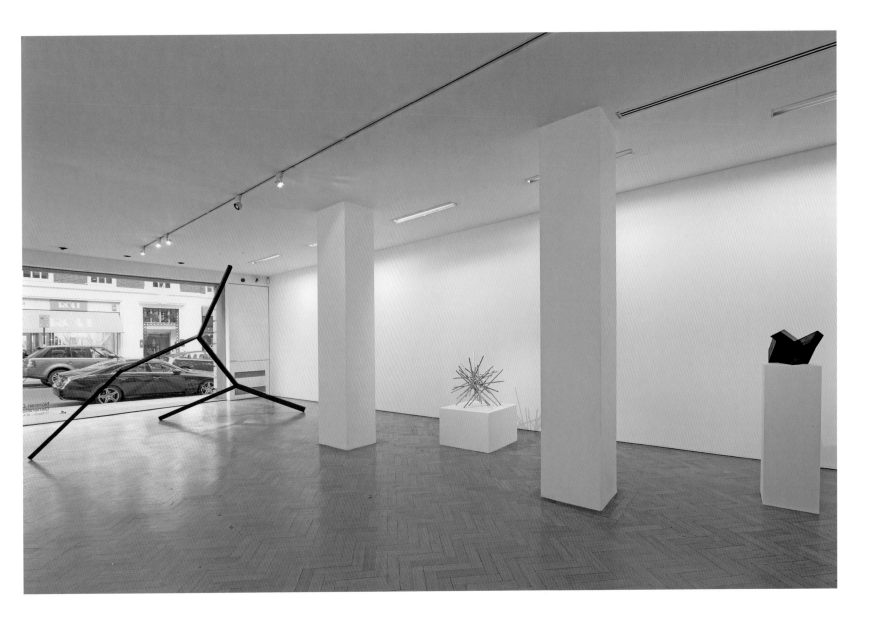

Les Fleurs du Maladroit
Nos. 1, 3 2010
Corten steel/acier Corten
each/chaque 144 × 144 cm

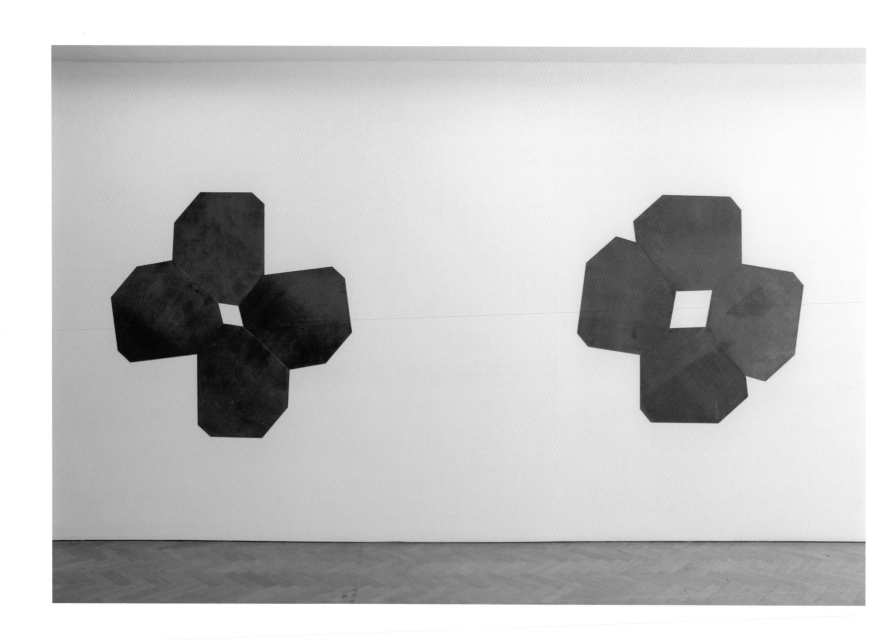

Three Ways 1999–2001
Corten steel/acier Corten
220 × 220 × 220 cm

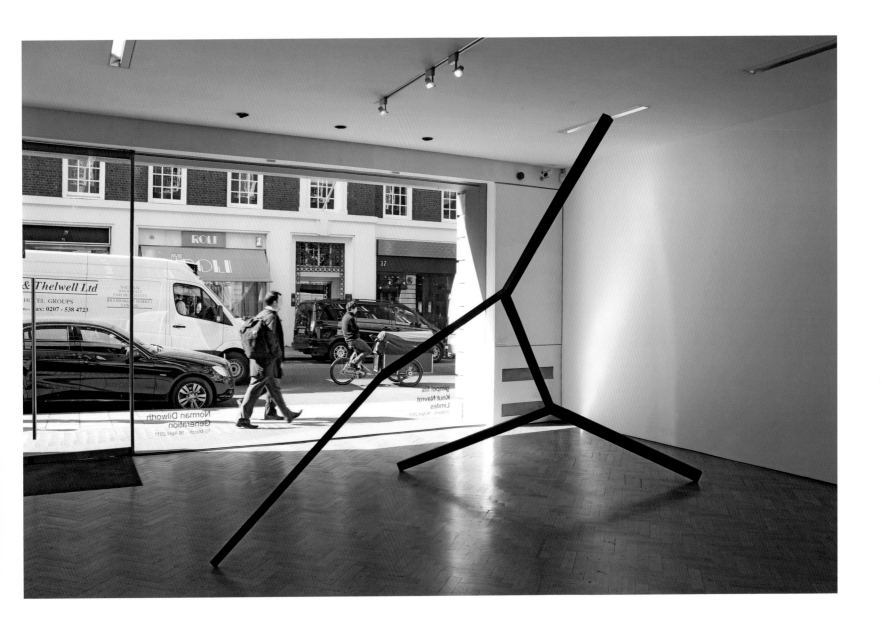

GALERIE GIMPEL-MÜLLER PARIS

Berthold Müller, Norman
Dilworth – London
March/mars 2011

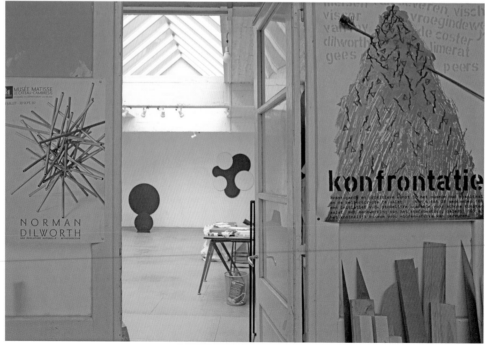

studio view/vue de l'atelier

Galerie Gimpel & Müller
Paris, April/avril 2011

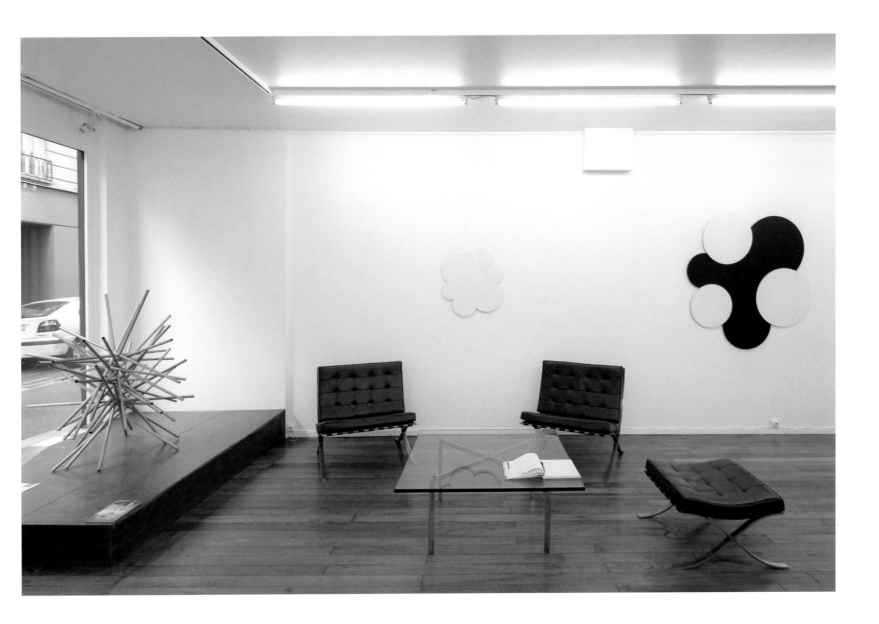

Three Pairs No.1 2007
wood, stained black
bois teinté noir
40 × 38 × 27 cm

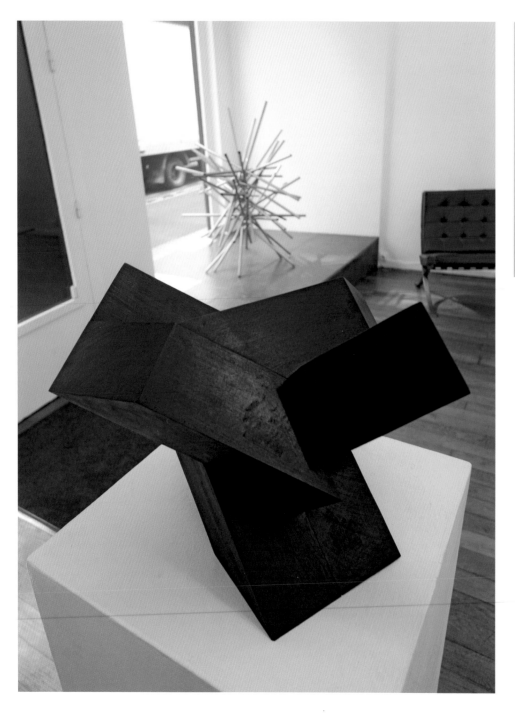

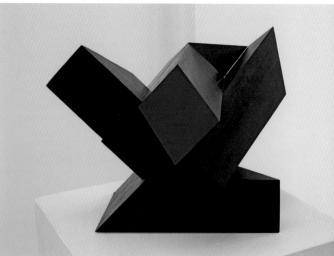

Two-and-a-Half 1988
wood, stained black
bois tienté noir
135.5 × 90 × 6 cm

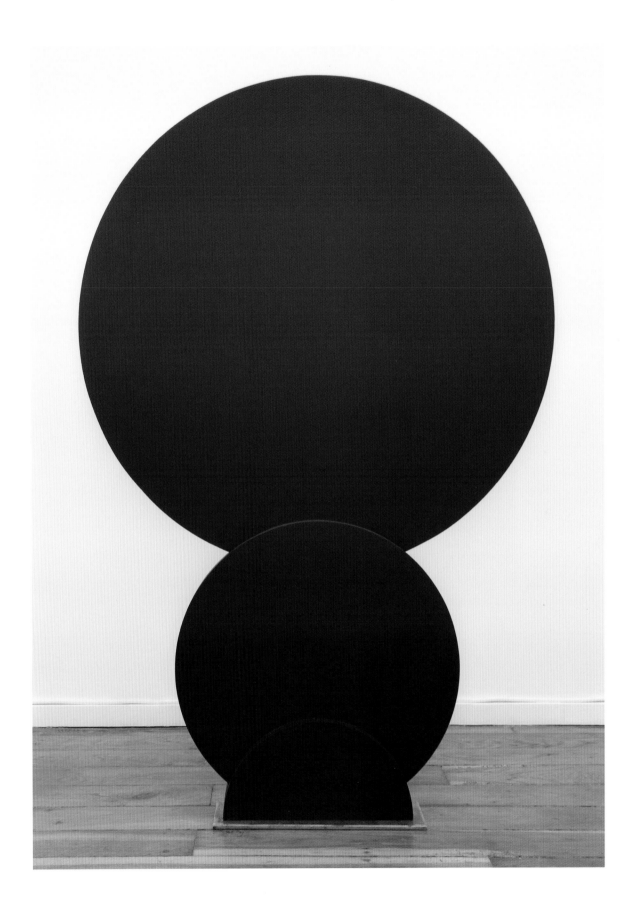

Hubble 2009
serigraph and cut paper
sérigraphie et papier découpé
54 × 42 cm
(edition: 20)

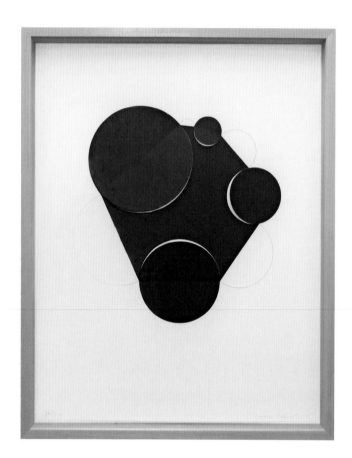

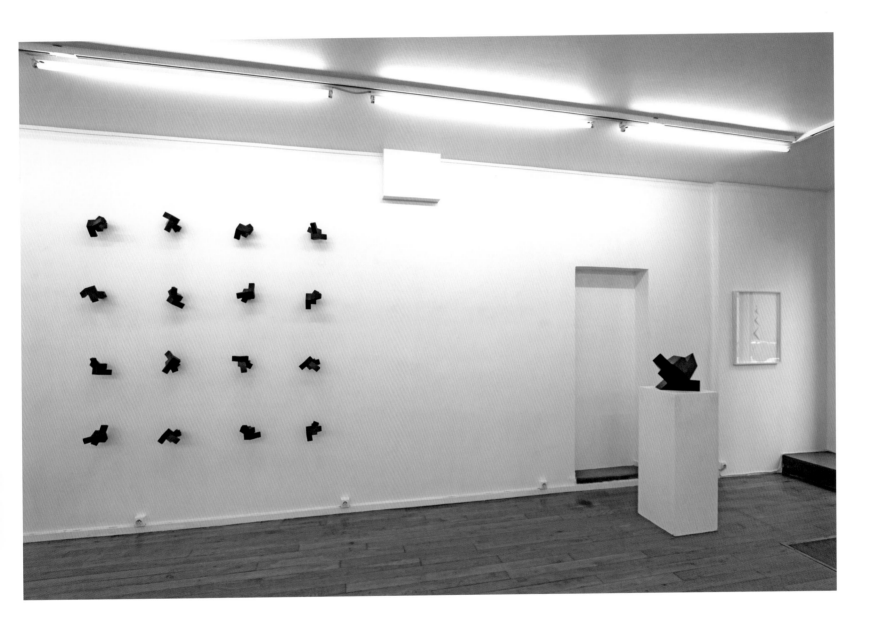

Sixteen Generations 1995
wood, stained black
bois teinté noir
chaque/each 15 × 15 × 12 cm

Orb 2 2009
cut paper/papier coupé
diameter/diamètre 24 cm
(edition: 20)

left/gauche:
Three by Three (white) 2011
aluminium and white paint
aluminium et peinture blanche
90 × 90 cm

right/droit:
Three by Three 2009
steel and paint/acier et peinture
134 × 134 cm

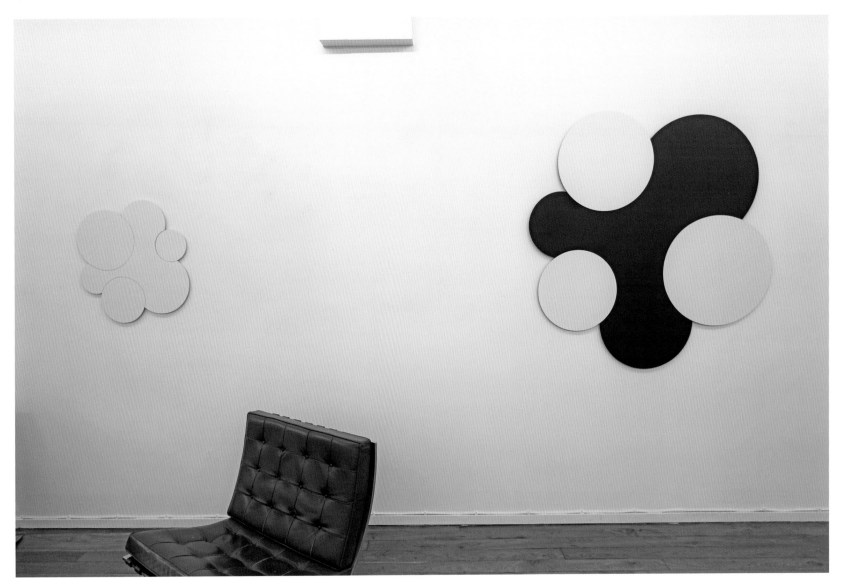

TURNPIKE GALLERY LEIGH

Norman Dilworth, Martyn
Lucas – Turnpike Gallery,
Leigh, May/mai 2011

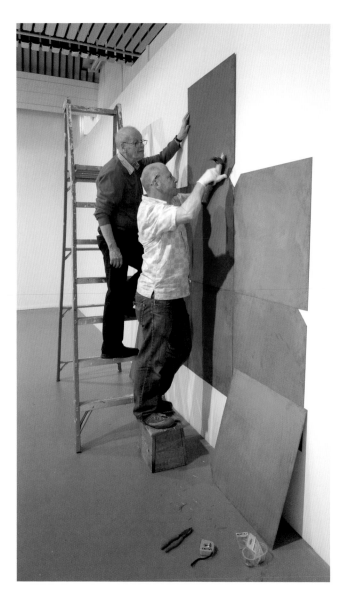

The Chief Executive of Wigan Leisure and Culture
Trust invites you to the opening of

NORMAN DILWORTH
Sculptures and drawings

Saturday 7th May, 1.00pm - 3.00pm

Exhibition organised by Andrew Bick, continues until 2nd July 2011
Front image: Norman Dilworth 1,2,3,4,5 at Valenciennes, 2009. Photo: Christine Gedin

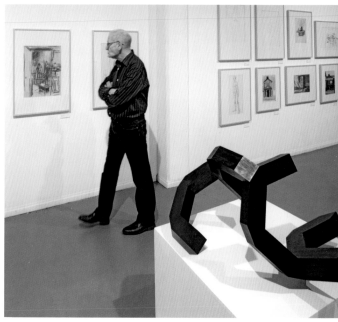

foreground/dans l'avant-plan:
Four Time Three 1997–1998
wood, stained black
bois teinté noir
45 × 35 × 25 cm

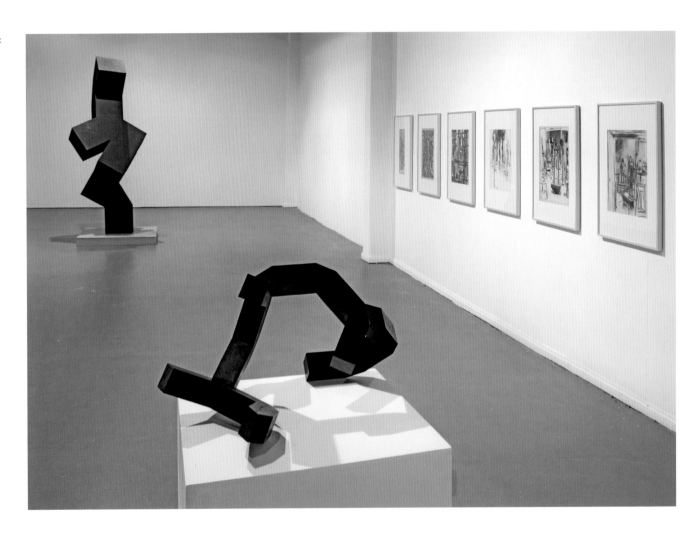

left/gauche:
Spirit 2001
Corten steel/acier Corten
350 x 280 cm

right/droit:
Puffball 1972–1985
stainless steel/acier inoxydable
300 × 300 × 300 cm

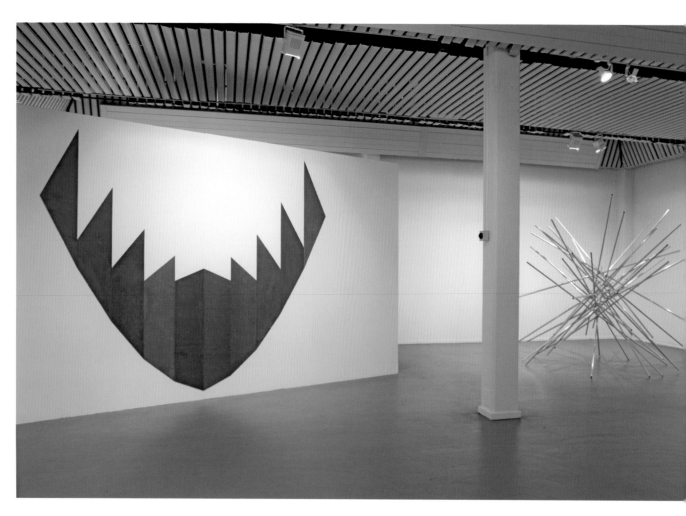

left/gauche:
Puffball 1972–1985
stainless steel/acier inoxydable
300 × 300 × 300 cm

right/droit:
Three Cubes 2006
steel and paint
acier et peinture
210 × 70 × 70 cm

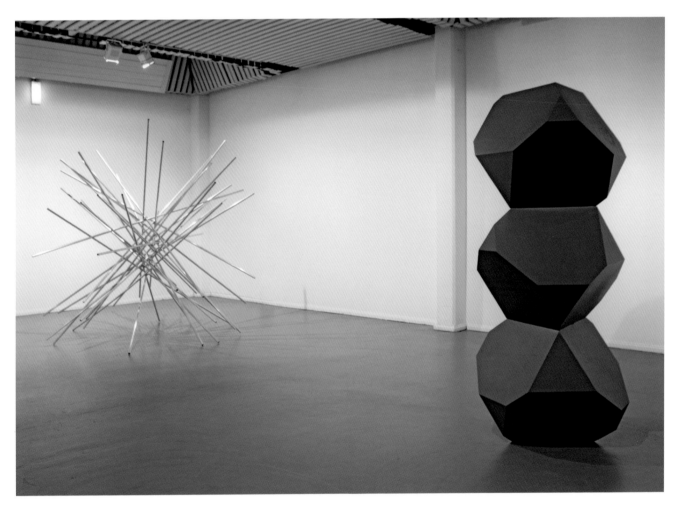

opening/ouverture
Turnpike Gallery, Leigh
7 May/mai 2011

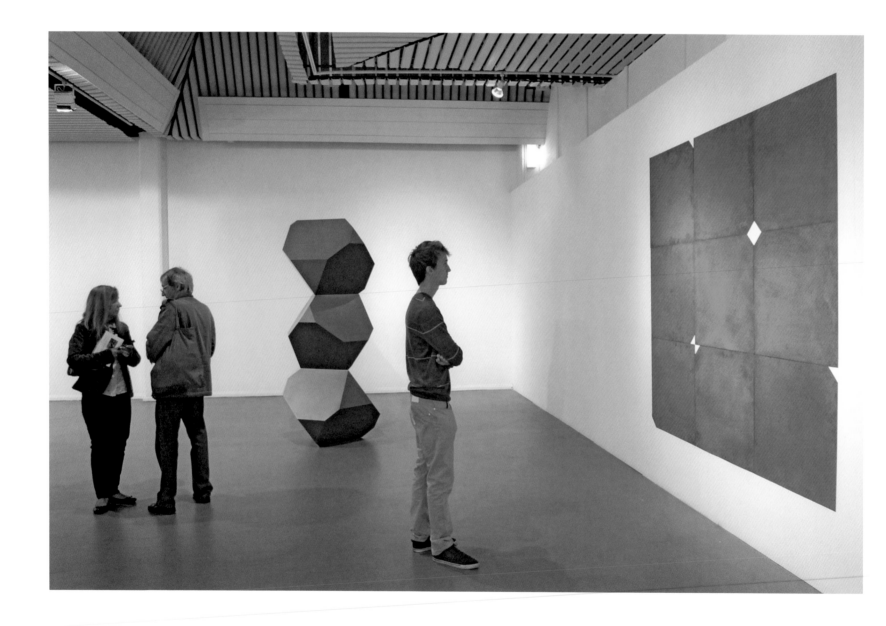

left/gauche:
Three Cubes 2006
steel and paint
acier et peinture
210 × 70 × 70 cm

right/droit:
Turning the Corner 2000
Corten steel/acier Corten
210 × 210 cm

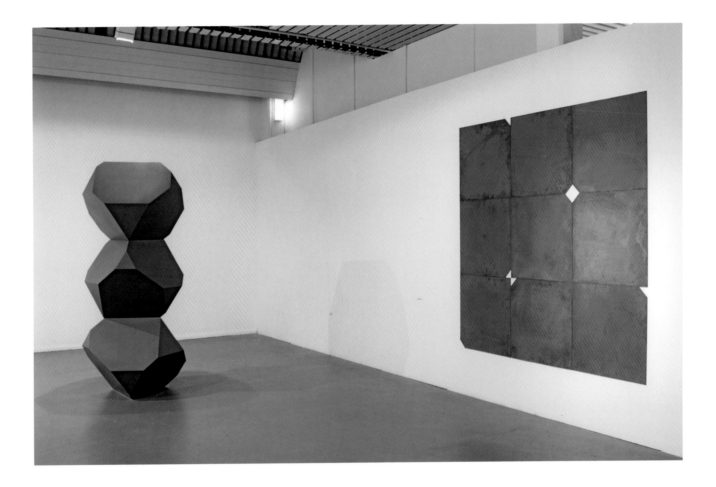

Turning the Corner 2000
Corten steel/acier Corten
210 × 210 cm

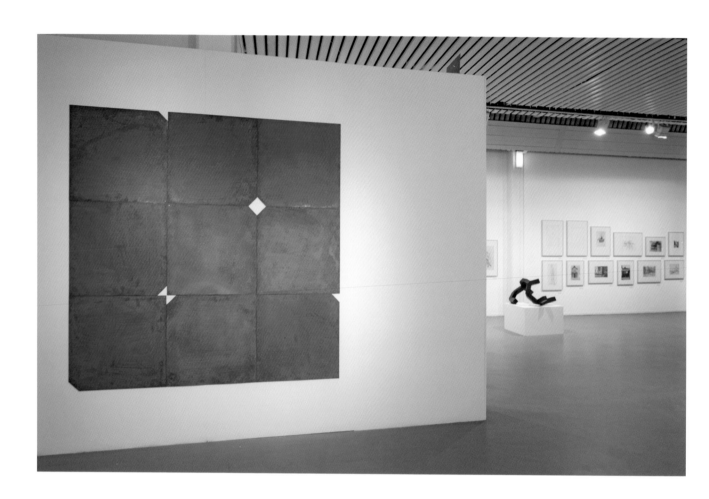

foreground/dans l'avant-plan:
Three Pairs No.2 2007
wood, stained black
bois teinté noir
40 × 38 × 27 cm

right/droit:
Spirit 2001
Corten steel/acier Corten
350 × 280 cm

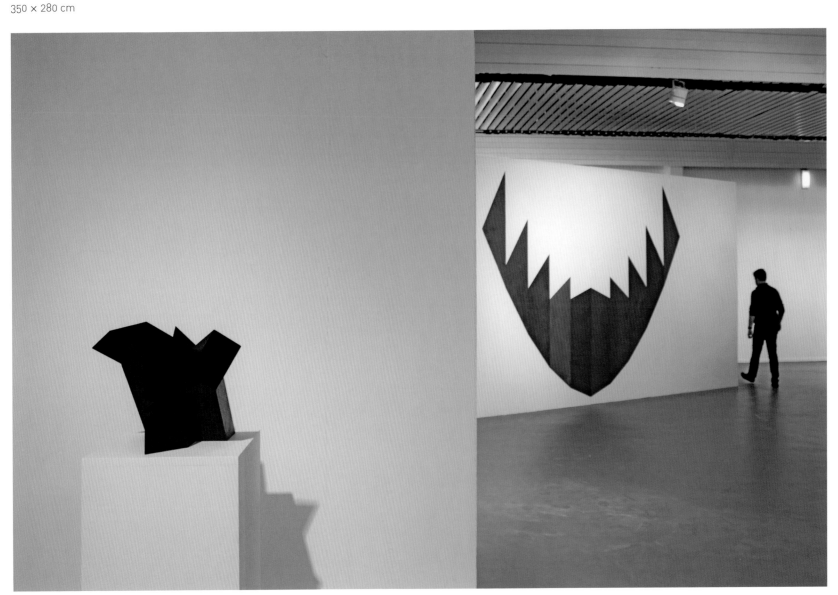

GALERIE DE ZIENER ASSE

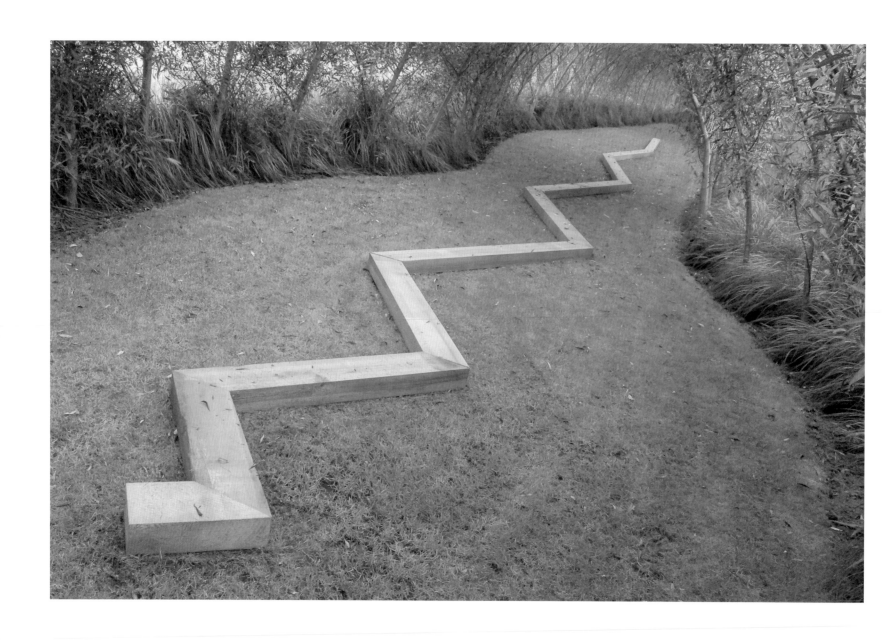

opposite/page opposée
Linear Progression 1985
wood/bois l: 2000 cm

right/droit:
Cut Off 2001
Corten steel/acier Corten
135 × 135 cm

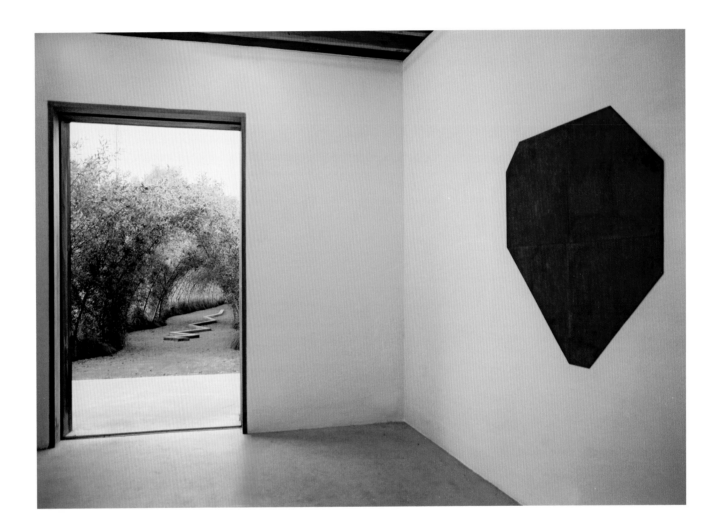

Pier+Ocean slide show/diaorama
Turnpike Gallery, Leigh, May/mai 2011

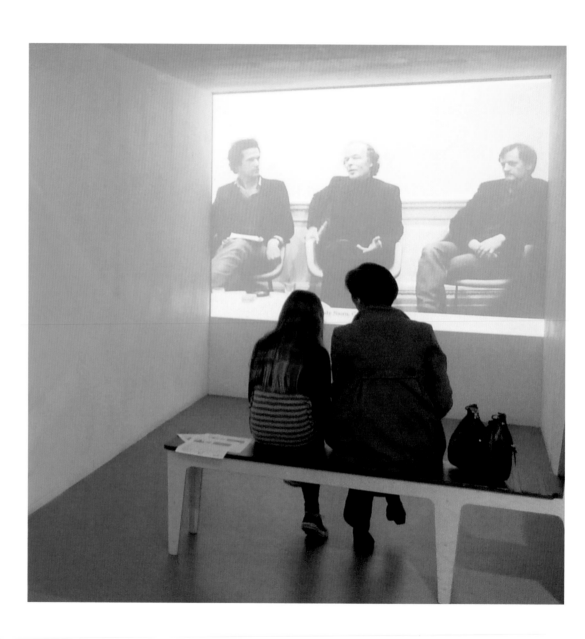

Questions

Sometime ago while waiting to take part in a discussion I expressed my feelings of nervousness to Carl Andre who told me to "Never mind the questions – have your answers ready." Here are some of my ready-answers to questions that have been posed to me by friends and other artists (sometimes one and the same).

Q: I have heard you talk about the culture of unfinished work when you were at the Slade in the '50s. I know you greatly admired William Coldstream. Do you see this attitude as a particularly English trait?

A: A few years ago Joel Fisher proposed to me an exhibition on the subject of 'genuine failure'. At the Slade in the early '50s failure was something we strived for. Giacometti, Coldstream, Francis Bacon were our icons, and Cezanne was our spiritual leader; it was important to try, try every day, but to be sure to fail gloriously at the end of it. Isn't this itself a familiar English trait? What we English remember with frisson and some pride are the Retreat from Dunkirk and the tragic failure at Arnhem, earlier there was The Charge of the Light Brigade, or Captain Scott at the South Pole... If "life is essentially tragic," to quote Kenneth Martin, perhaps failure is the only standard we can quantify. It's a sure thing... Whereas success, if not questionable, can only be transitory. Our hopeless situation is of course inherited from Adam, who so completely failed to make the grade.

Q: Did you see your work as part of a movement, and what led you to become curator, together with Gerhardt von Graevenitz of the exhibition Pier+Ocean, *which replaced a planned History of Constructivism?*

A: I admire the Russian Constructivists, their ideals, and their aims, so forceful and dynamic. They believed they were building a new world – "Art is not a mirror held up to reality, but a hammer with which to shape it." How could we in our comfortable isolation pretend we were part of the same movement? When I heard that my work would be used in this kind of pseudo-historical context I wrote to the committee explaining my objection (this letter was also signed by Peter Lowe and Jeffrey Steele). I was invited to meet the committee. With almost indecent haste members of the committee resigned (they had been meeting for two years, unable to agree on how to mount the exhibition as planned). To my great surprise the Arts Council turned to me with an air of "O.K.

Il y a quelque temps de cela, alors que j'attendais de participer à une discussion, je faisais part de ma nervosité à Carl André qui me dit alors: « Peu importe les questions – prépare juste tes réponses. » Voici donc quelques-unes de mes réponses toutes prêtes aux questions qui m'ont été posées par des amis et d'autres artistes (certains étant les deux à la fois).

Q: Lorsque vous étiez à la Slade dans les années 1950, je vous ai entendu parler de la culture des œuvres inachevées. Je sais que vous aviez une grande admiration pour William Coldstream. Considérez-vous cette attitude comme typiquement anglaise?

R: Il y a quelques années de cela, Joel Fisher m'a proposé une idée pour une exposition autour du thème « d'échec authentique ». A la Slade School of Fine Art, au début des années 1950, l'échec était ce qui nous motivait. Giacometti, Coldstream, Francis Bacon étaient nos icônes et Cézanne notre chef spirituel. Il était important d'essayer, d'essayer jour après jour, mais pour avoir, au final, la certitude d'échouer avec panache. N'est-ce pas là un trait de caractère bien connu des anglais? La retraite de Dunkerque, la tragique défaite d'Arnhem et auparavant, la charge de la brigade légère ou l'expédition du capitaine Scott au pôle Sud sont des événements dont nous, les Anglais, nous souvenons avec un certain frisson, pour ne pas dire une certaine fierté. Si, pour reprendre les termes de Kenneth Martin, « la vie est essentiellement tragique », peut-être l'échec est-il la seule norme que nous soyons capables de mesurer. C'est une certitude. En revanche, le succès, s'il n'est pas discutable, ne peut être qu'éphémère. Cette situation désespérée qui est la nôtre, nous la devons bien évidemment à Adam, qui n'a vraiment pas été à la hauteur.

Q: Est-ce que vous envisagiez votre travail dans le cadre d'un mouvement et quest ce qui vous a poussé à organiser, en collaboration avec Gerhardt von Graevenitz, l'exposition Pier+Ocean, *alors que c'était un projet d'exposition sur l'histoire du Constructivisme, qui était initialement prévu?*

R: J'admire les constructivistes russes, leurs idéaux, leurs buts, si pleins de force, de dynamisme. Ils croyaient construire un monde nouveau. « L'art n'est pas un miroir destiné à refléter la réalité, mais un marteau avec lequel on la façonne. » Comment aurions-nous pu prétendre, dans notre confortable isolement, faire partie du même mouvement? Lorsque j'ai appris que mon travail serait utilisé dans un contexte pseudo-historique de ce type, j'ai écrit

so if you're so clever, what do we do now?" This was not at all what I was looking for. I knew that my friend Gerhardt von Graevenitz had experience as a curator. I suggested he should take over and I stay to assist him. There were only five months remaining before the scheduled date for the opening, May 8th. We came up with a new, more radical proposition: looking at what 'construction' had meant to artists in that last decade. For this reason I proposed the title *Pier+Ocean*, not just to recall Mondrian, but because it summed up the concept of a construction in relation to its environment. This approach allowed us to bring together artists who were generally assumed to have nothing in common. The three artists on the original committee, Joost Baljeu, Anthony Hill and Kenneth Martin supported us, but the art historians felt somehow cheated.

Q: You first exhibited in Holland in 1970 and moved there in 1982. Did you find more sympathy and support there for your work?

A: *Pier+Ocean*, so panned at the Hayward, was well received at the Kröller Müller Museum and is still remembered as a milestone exhibition. I had had a long-standing connection with Holland. Having decided to move to mainland Europe, Amsterdam became the automatic choice. We moved in 1982 just as Ger van Elk, one of the most successful Dutch artists, was emigrating to America. Dutch television thought this was a sufficiently interesting coincidence to make into a programme (it was, by the way, a News not an Arts programme)... I must have got so heated about the damage the new government was doing to my country that they asked me if I was a political refugee! The effect of these new attitudes was also felt in Holland. But, though they threw out a lot of the bath water, most of the babies stayed at home. Artists who did not fit with the new way of thinking could still survive and continue to work. I made regular exhibitions in Amsterdam, first of all at Gallery Swart and later with Antoinette de Stigter at Art Affairs.

Q: You have been living, since 2002, in France. What kind of a reception have you met with?

A: We moved to Lille in 2002 expecting I would still be travelling back on a regular basis to show my work in Holland, Germany, Switzerland.... In fact the response in France has been overwhelming, and here I have a

au comité pour lui faire part de mon opposition. Suite à cette lettre (cosignée par Peter Lowe et Jeffrey Steele), j'ai été invité à rencontrer le comité. C'est avec une hâte presque indécente que les membres de ce comité ont donné leur démission. (Ils se réunissaient en effet depuis deux ans sans parvenir à se mettre d'accord sur la manière de monter l'exposition telle qu'elle avait été planifiée.) A ma grande surprise, l'Arts Council s'est alors tourné vers moi, l'air de dire : «Bon, puisque vous êtes si malin, qu'allons-nous faire maintenant?» Ce n'était pas du tout ce que je recherchais. Je savais que mon ami Gerhardt von Graevenitz était intervenu à plusieurs reprises en tant que commissaire d'exposition. J'ai suggéré qu'il prenne le relais, en proposant de rester pour l'aider. Il ne restait plus que cinq mois avant la date d'ouverture, prévue le 8 mai. Nous avons alors fait une nouvelle proposition, plus radicale: examiner ce qu'avait signifié l'idée de «construction» sur le plan artistique au cours des dix dernières années. C'est la raison pour laquelle j'ai proposé le titre *Pier+Ocean*, pas simplement en référence à Mondrian, mais parce que ce titre résumait bien le concept d'œuvre construite par rapport à son environnement. Cette approche nous a permis de rassembler des artistes dont on pensait généralement qu'ils n'avaient rien en commun. Les trois artistes membres du comité initial, Joost Baljeu, Anthony Hill et Kenneth Martin, ont adhéré à notre projet, mais les historiens se sont sentis quelque peu floués.

Q: Vous avez exposé votre travail pour la première fois aux Pays-Bas en 1970, et vous vous êtes installé là-bas en 1982. Y avez-vous trouvé un contexte plus compréhensif et favorable à l'égard de votre travail?

R: L'exposition *Pier+Ocean*, si critiquée à la Hayward Gallery, a été bien reçue au Kröller Müller Museum et est encore considérée comme un événement majeur. Cela faisait déjà longtemps que j'entretenais des liens étroits avec les Pays-Bas. Dès lors que nous avons pris la décision de déménager sur le continent européen, Amsterdam s'est imposée comme une évidence. Nous nous sommes installés là-bas en 1982, juste au moment où Ger van Elk, l'un des artistes néerlandais les plus reconnus, émigrait aux États-Unis. La télévision néerlandaise jugea que cette coïncidence était suffisamment intéressante pour en faire une émission (soit dit en passant, il s'agissait non pas d'une émission consacrée à l'art mais d'un programme d'actualités). J'ai dû me montrer tellement exaspéré par les ravages causés à mon pays par le nouveau gouvernement qu'ils m'ont demandé si j'étais un réfugié politique! On ressentait également les effets de ces nouvelles prises de

maquettes in the artist's studio
maquettes dans le studio de l'artiste

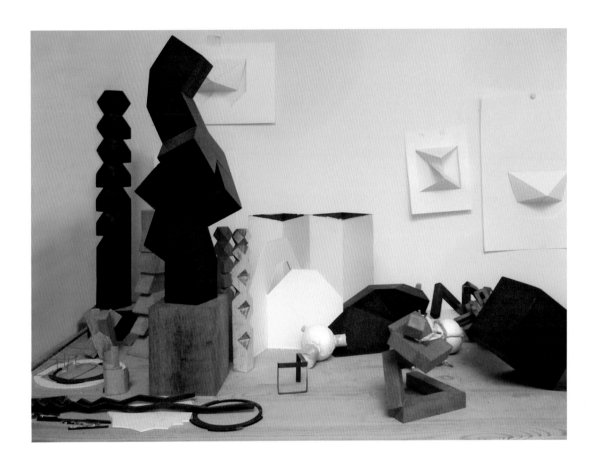

lot to thank François Morellet for. He introduced me to Yvonne Paumelle from Galerie Oniris in Rennes and to Dominique Szymusiak at Musée Matisse in Le Cateau-Cambrésis. Yvonne and Florent Paumelle have done marvellous things for me at the gallery and in the Art Fairs at Paris and Brussels. In 2005 I exhibited at the Musée des Beaux-Arts in Calais. The theme for this exhibition was 'Crossing the Channel' and it was a wonderful opportunity to look again at our cross-channel relationship. In 2007 I made my first retrospective exhibition at Musée Matisse and Dominique Szymusiak has remained very supportive. Numerous other exhibitions in France followed in consequence.

Q: This catalogue demonstrates a renewed English interest in your work. Are you pleased to be showing there again after 30 years absence?

A: Yes very pleased. I showed in Guernsey on a short residence in 1999 and that was the nearest I had been to the UK for a long time. In 2008 Delaye-Saltoun made an exhibition of my work together with Anthony Hill. Andrew Bick curated a reflection of *Pier+Ocean* entitled *The North Sea* at Laurent Delaye and I made a one man show there in 2010. Further to that, Andrew Bick is the curator for the touring exhibition beginning with Gimpel Fils Gallery that is the centrepiece of this catalogue.

Norman Dilworth, July 2011

position aux Pays-Bas. Mais même s'ils ont jeté une grande partie de l'eau du bain, la plupart des bébés sont restés. Les artistes en décalage avec la nouvelle façon de penser pouvaient encore survivre et continuer à travailler. J'ai exposé régulièrement à Amsterdam, d'abord à la galerie Swart et, plus tard, à la galerie Art Affairs, dirigée par Antoinette de Stigter.

Q: Depuis 2002, vous résidez en France. Comment votre travail a-t-il été reçu dans ce pays?

R: Nous nous sommes installés à Lille en 2002, pensant que je retournerais encore régulièrement aux Pays-Bas, en Allemagne et en Suisse pour y exposer mon travail. En fait, les réactions en France ont dépassé toutes mes espérances, et François Morellet y est pour beaucoup. C'est lui qui m'a présenté à Yvonne Paumelle, directrice de la galerie Oniris à Rennes, et à Dominique Szymusiak du Musée Matisse au Cateau-Cambrésis. Yvonne et Florent Paumelle ont accompli des choses merveilleuses pour moi, dans le cadre de la galerie mais aussi lors des foires: Art Paris et Art Bruxelles. En 2005, j'ai exposé au Musée des Beaux-Arts de Calais. Cette exposition, montée autour du thème « Traversée de la Manche », a été une formidable occasion de revisiter nos relations trans-Manche. En 2007, le Musée Matisse a accueilli ma première rétrospective et le soutien que m'a apporté Dominique Szymusiak n'a jamais faibli. De nombreuses autres expositions en France s'en sont suivies.

Q: Ce catalogue démontre un regain d'intérêt pour votre travail en Angleterre. Etes-vous ravi d'exposer à nouveau dans ce pays, après 30 ans d'absence?

R: Oui, très. J'ai exposé à Guernesey en 1999, dans le cadre d'un séjour artistique; il y a bien longtemps que je n'avais pas été aussi près de la Grande-Bretagne. En 2008, la galerie Delaye-Saltoun a monté une exposition de mon travail, en duo avec Anthony Hill. Andrew Bick a organisé une exposition-réflexion autour de *Pier+Ocean* intitulée *The North Sea*, à la galerie Laurent Delaye, où j'ai exposé en solo en 2010. Andrew Bick est par ailleurs l'organisateur de l'exposition itinérante qui débutera à la galerie Gimpel Fils et qui est au cœur de ce catalogue.

Norman Dilworth, juillet 2011

Musée Matisse, Le Cateau-Cambrésis, 2007

left/gauche: *Head of Rachael* 1959
plaster, paint/plâtre, peint
10.7 × 8 × 12.5 cm

right/droit: *Upholland* 1949
lino cut/linogravure
25.3 × 28.3 cm

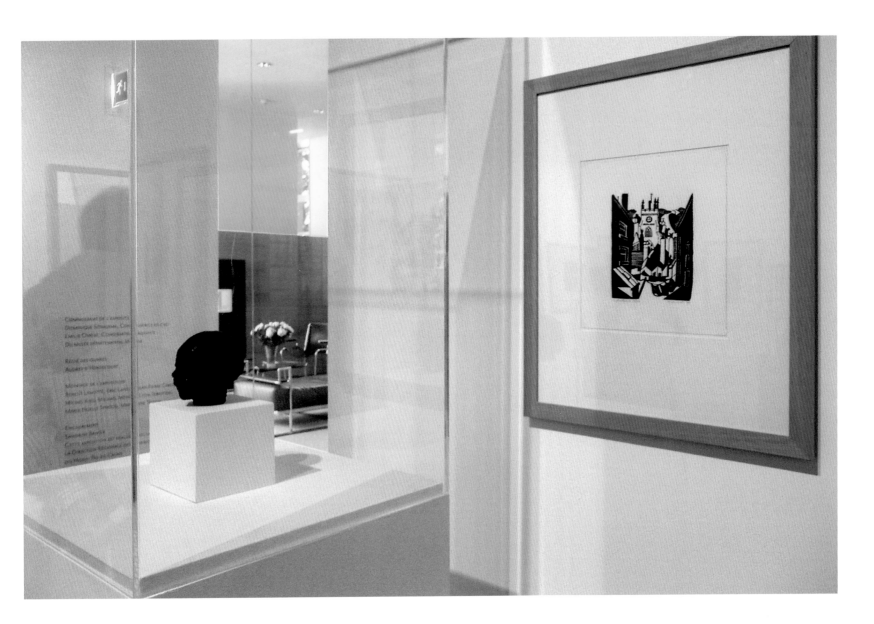

Norman Dilworth

1931 Born Wigan, England
1949–52 Wigan School of Art
1952–56 Slade School of Art, University College, London
1955 Tonks Prize
1956 *Sunday Times* Drawing Prize
1956–57 French Government Scholarship to study in Paris
1971 First Prize, Sculpture for Haverfordwest (British Arts Council)
1974 First Prize, Water Sculpture for Cardiff (Welsh Arts Council)
1980 Together with Gerhard von Graevenitz, organisation of and participation in the exhibition *Pier+Ocean*, Hayward Gallery, London and Kröller-Müller Museum, Otterlo, NL
 Until 1982 living and working in London
1982– Living and working in Amsterdam
2002– Living and working in Lille, F

Solo exhibitions

1968 Redmark Gallery, London, cat.
1970 Galerie Nouvelles Images, The Hague, NL
1973 Lucy Milton Gallery, London (also in 1975)
1975 Galerie Lydia Megert, Bern, CH (also in 1977, 1981, 1984)
 Galerie Pa Szepan, Gelsenkirchen, D
1976 Galerie Swart, Amsterdam, NL (also in 1977, 1980, 1982, 1984)
1978 Galerie Magazijn, Groningen, NL
 Galerie Ekster, Leeuwarden, NL
1981 Sally East Gallery, London, cat.
1986 Galerie Tanya Rumpff, Haarlem, NL
1987 Galerie Plus Kern, Brussels, B
 Galerie van Rooy, Amsterdam, NL
1989 Art Affairs, Amsterdam, NL (also in 1991, 1993, 1995, 1997, 2000), cat. 1992 and 2000
1991 Galerie Im Spieker, Borken, D
 Galerie Hoffmann, Friedberg, D
1992 Galerie Durhammer, Frankfurt (also in 1995)
1993 Galerie Elke Dröscher, Hamburg, D
 Galerie Jeanne Buytaert, Antwerpen, B
1994 Hermen Molendijk Stichting/ CBK, Amersfoort NL, cat.

1998 Galleri Magnus Aklundh, Lund, S
 Espace d'Art Contemporain, Demigny, F
1999 International Artist in Residence Programme, Guernsey, GB, cat.
2001 Mondriaanhuis, Amersfoort, NL, cat.
 Espace d'Art Contemporain Agi Schöningh, Demigny, F
2002 Stedelijk Museum, Amsterdam, NL
 Het Glasen Huis, Amsterdam, NL
2005 Musée des Beaux-Arts et de la Dentelle, Calais, F, cat.
 Espace Lumière-Centre d'Art, Hénin-Beaumont, F, cat.
2006 Galerie Oniris, Rennes, F
 Centre d'art contemporain Bouvet Ladubay, Saumur, F
 Galerie Frontières, Hellemmes, F
2007 Musée Matisse, Le Cateau-Cambrésis, F (retrospective), cat.
 Galerie de Ziener, Asse, B
 Parcours sculptures, Art Paris 07, Grand Palais – Galerie Oniris
2008 Galerie l'Aquarium, cour du Conservatoire, Valenciennes, F
 Fabien Delbarre (9 + 21) Lille, F
 Œuvres récentes, Galerie Oniris, Rennes, F
2009 Galerie Média, Neuchâtel, CH
 Galerie La Ligne, Zürich, CH
2009 Chapelle des Jésuites, Cambrai, F
2010 Galerie Iconoclastes, Paris
 Laurent Delaye Gallery, London
2011 *Œuvres récentes*, Galerie Oniris, Rennes, F
 Gimpel Fils Gallery, London
 Galerie Gimpel-Müller, Paris
 Turnpike Gallery, Leigh, GB
 City Art Gallery, Huddersfield, GB

Group exhibitions from 1990

1990 *British-Systematisch*, Stiftung für Konkrete Kunst, Zürich, CH, cat.
 Is in de Hal, Rotterdam, NL
1991 D'arte Galleria, Helsinki, FL
 3w=B2 (Rijksweg project), Markiezenhof Bergen op zoom, NL, cat.
 Works of The Sixties, Art Affairs, Amsterdam, NL
1992 *Arbor et Sculptura*, Ministerie van Landbouw, The Hague, NL, cat.

1993 Centrum Beeldende Kunst, Groningen, NL
 Beelden op de berg 6, Wageningen, NL, cat.
 Galerie Durhammer, Frankfurt, D
1994 *Blick über den Armelkanal*, Pfalzgalerie, Kaiserslautern, D, cat.
 Water op Bouvigne, Breda, NL
 Kunstmuseum, Thun, CH, cat.
1995 *Tradition und Kontinuität*, Dessau, D
 Cost/Artline, Hoorn, NL, cat.
1996 *Aspekte niederländischer Kunst heute*, Städtische Galerie, Lüdenscheid, D, cat.
 Contemporary Concrete Art, Académie des Beaux-Arts de Budapest, H
 Art and Technology, Royal Shell Research Laboratories, Amsterdam, NL, cat.
 De Geur van hout, Gorcums Museum, Gorinchem, NL, cat.
1997 *Between Trees and Waves*, Avegoor, NL, cat.
 13. Mednarodni Bienale Male Plastike, Murska Sobota, Slovenia
 Museum für Konkrete Kunst, Ingolstadt, D, cat.
1998 *Like Waves Breaking on the Shore. Ad Dekkers In His Time*, Stedelijk Museum, Amsterdam, NL, cat.
 Equivalences, Art Affairs, Amsterdam, NL
1999 *Positionen*, Stiftung Bauhaus, Dessau, D
 Kunst in den Treptowers, Berlin, D, cat.
 Concrete Kunst, Cultureel Centrum, Knokke-Heist, B, cat.
 Permutations, Sainsbury Centre, University of East Anglia, Norwich, GB
 Kelling Arts Festival, Norfolk, GB
2000 *Segmente*, Erfurt, D
 Tuin van verbeelding, Von Gimborn, Arboretum, Doorn, NL, cat.
 Klein-beeld 2000, Midden-Beemster, NL, cat.
2001 *Ad Dekkers and Norman Dilworth*, Art Affairs, Amsterdam, NL
2002 *Hommage à R. P. Lohse*, Gmunden, CH, cat.
2002 *25x25*, Galerie St Johann, Saarbrücken, D, cat.
2003 *Konstruktive Kunst aus England*, Niebüll, D

2003 *De bomen van Pythagoras*, Mondriaanhuis, Amersfoort, NL

2005 *Placements*, Galerie König, Hanau, D

Symposion, Gorinchem, NL, cat.

Old + New, Art Affairs, Amsterdam, NL

Norman Dilworth/François Morellet, *FIAC 05*, Paris, Galerie Oniris

Sjoerd Buisman/Norman Dilworth, Art Affairs, Amsterdam

2006 N. Dilworth/F. Morellet/V. Molnar/Vacossin, *ArtBrussels 06*, Galerie Oniris

2007 Dilworth/Morellet/Nemours/Vacossin/Perrodin/Leblanc, *ArtBrussels 07*, Galerie Oniris

Dilworth/Morellet/Molnar/Vacossin/Nemours, *ArtParis 07*, Galerie Oniris

2008 Dilworth/Morellet/Molnar/Vacossin/Nemours/Knifer/Perrodin/Leblanc, *ArtParis 08*, Galerie Oniris

Delaye-Saltoun Gallery (with Anthony Hill), London

British Abstract Art 1950—1985, Portland Gallery, London, cat.

Van Stof tot Asse, Galerie de Ziener, Asse, B

Alice, son miroir et ses merveilles, Musée des Beaux-Arts de Calais, Calais, F

2009 Dilworth/Morellet/Molnar/Vacossin/Knifer/Leblanc, *ArtParis 09*, Galerie Oniris

All Together Now, Galerie de Ziener, Asse, B, cat.

L'Oblique, Musée des Beaux-Arts de Montbéliard, Montbéliard, F

Galerie Gimpel-Müller (with Gudrun Piper), Paris

Gimpel Fils Gallery, London

Positionen Konkreter Kunst Heute, Landesmuseum Mainz, Mainz, D, cat.

The North Sea, Laurent Delaye Gallery, London

2010 Dilworth/Morellet/Molnar/Vacossin/Knifer/Leblanc/Denot/Doehler/Popet, *ArtParis 10*, Galerie Oniris

The Ground Around, Vilma Gold Gallery, London

Construction + Its Shadow, Leeds City Art Gallery, Leeds, GB

White Christmas, The Green House, St Peter Port, Guernsey, GB

2011 Dilworth/Morellet/Molnar/Vacossin/Knifer/Leblanc, *ArtParis 11*, Galerie Oniris

Dilworth (one man show)/Molnar/Nemours/Vacossin, *Salon du dessin 2011*, Carrousel du Louvre, Paris, Galerie Oniris

Escaut, Rives, Dérives, Festival International de Sculptures Contemporaines, Cambrai, F, cat.

Konstrukcja w Procesie (1981), Museum Sztuki, Lodz, PL, cat.

Een Groep, Galerie de Ziener, Asse, B

Selected major commissions

1985 Reliefs for the offices of Dick Peek and Kees de Kat (architects Amsterdam)

1986 Renovation of Betondorp, Amsterdam

1987 First Prize winner sculpture for Domplein, Utrecht, NL

1988 13 m high lightobject for the Akademisch Ziekenhuis, Utrecht, NL

Garden sculpture for Het Verpleeghuis, Maassluis, NL

1990 Relief for Stadsdeel Zeeburg, Amsterdam

1991 Tower for Rijkerswoerd, Arnhem, NL

2006 Sculpture for Centre National d'Education à Distance, Villeneuve d'Ascq, F

2007 Sculpture for the garden of Galerie de Ziener, Asse, B

2009 Large mural for the building 'Les Terrasses des Arts', Vitry sur Seine, F

2011 Sculpture for the park of château Lebreton – insurance company Matmut Saint Pierre-de-Varengeville, F

Public collections

Agricultural University, Wageningen, NL

Allianz, Berlin, D

City of Amsterdam, NL

Arts Council of Great Britain

Arts Council of Wales, GB

The British Council, GB

Camden Council, London, GB

Doncaster City Art Gallery, GB

Dresdener Bank, Dessau, D

The City of Dordrecht, NL

Fond National d'Art Contemporain, F

Institut Collectie Nederland, Amsterdam, NL

Rijksmuseum Kröller-Müller, Otterlo, NL

Manchester City Art Gallery, GB

Museum of Modern Art, Lodz, PL

Musée de Grenoble, F

Musée de Montbéliard, F

Musée Matisse Le Cateau Cambrésis, F

Musée de Calais, F

Museum im Kulturspeicher Würzburg, D

National Collection, Warsaw, PL

Reading University, GB

Rijksgebouwendienst, Rotterdam, NL

Städtische Kunstsammlung, Gelsenkirchen, D

Städtische Kunstsammlung, Mönchengladbach, D

Städtische Kunstsammlung, Neu-Ulm, D

Stedelijk Museum, Schiedam, NL

Stedelijk Museum, Amsterdam, NL

Stichting Beeldenpark Dordwijk, Dordrecht, Nl

Tate Gallery, London, GB

University College, London, GB

University of East Anglia, GB

Ville de Valenciennes, F

Ville de Vitry, F

CNED, Villeneuve d'Ascq, F

Norman Dilworth

1931 Né à Wigan, Angleterre
1949–52 Ecole d'Art de Wigan
1952–56 Ecole d'Art Slade, University College, Londres
1955 Prix Tonks
1956 Prix de dessin du *Sunday Times*
1956–57 Bourse gouvernementale française pour étudier à Paris
1971 1er prix de sculpture pour Haverfordwest (British Arts Council)
1974 1er prix sculpture d'eau pour Cardiff (Welsh Arts Council)
1980 Avec Gerhard von Graevenitz, organisation et participation à l'exposition *Pier+Ocean*, Hayward Gallery, Londres et Musée Kröller-Müller, Otterlo, Pays Bas
Jusqu'en 1982 a travaillé et résidé à Londres
1982– Réside et travaille à Amsterdam
2002– Vit et travaille à Lille, F

Expositions personnelles
1968 Redmark Gallery, Londres, cat.
1970 Galerie Nouvelles Images, La Haye, NL
1973 Lucy Milton Gallery, Londres (également en 1975)
1975 Galerie Lydia Megert, Bern, CH (également en 1977, 1981, 1984)
Galerie Pa Szepan, Gelsenkirchen, D
1976 Galerie Swart, Amsterdam, NL (également en 1977, 1980, 1982, 1984)
1978 Galerie Magazijn, Groningen, NL
Galerie Ekster, Leeuwarden, NL
1981 Sally East Gallery, Londres, cat.
1986 Galerie Tanya Rumpff, Haarlem, NL
1987 Galerie Plus Kern, Bruxelles, B
Galerie van Rooy, Amsterdam, NL
1989 Art Affairs, Amsterdam, NL (également en 1991, 1993, 1995, 1997, 2000), cat. 1992 et 2000
1991 Galerie Im Spieker, Borken, D
Galerie Hoffmann, Friedberg, D
1992 Galerie Durhammer, Frankfurt (également en 1995)
1993 Galerie Elke Dröscher, Hamburg, D
Galerie Jeanne Buytaert, Antwerpen, B
1994 Hermen Molendijk Stichting/ CBK, Amersfoort NL, cat.

1998 Galleri Magnus Aklundh, Lund, S
Espace d'Art Contemporain, Demigny, F
1999 International Artist in Residence Programme, Guernesey, GB, cat.
2001 Mondriaanhuis, Amersfoort, NL, cat.
Espace d'Art Contemporain Agi Schöningh, Demigny, F
2002 Stedelijk Museum, Amsterdam, NL
Het Glasen Huis, Amsterdam, NL
2005 Musée des Beaux-Arts et de la Dentelle, Calais, F, cat.
Espace Lumière-Centre d'Art, Hénin-Beaumont, F, cat.
2006 Galerie Oniris, Rennes, F
Centre d'art contemporain Bouvet Ladubay, Saumur, F
Galerie Frontières, Hellemmes, F
2007 Musée Matisse, Le Cateau-Cambrésis, F (rétrospective), cat.
Galerie de Ziener, Asse, B
Parcours sculptures, *Art Paris 07*, Grand Palais – Galerie Oniris
2008 Galerie l'Aquarium, cour du Conservatoire, Valenciennes, F
Fabien Delbarre (9 + 21) Lille, F
Œuvres récentes, Galerie Oniris, Rennes, F
2009 Galerie Média, Neuchâtel, CH
Galerie La Ligne, Zürich, CH
Chapelle des Jésuites, Cambrai, F
2010 Galerie Iconoclastes, Paris
Laurent Delaye Gallery, Londres
2011 *Œuvres récentes*, Galerie Oniris, Rennes, F
Gimpel Fils Gallery, Londres
Galerie Gimpel-Müller, Paris
Turnpike Gallery, Leigh, GB
City Art Gallery, Huddersfield, GB

Expositions collectives à partir de 1990
1990 *British-Systematisch*, Stiftung für Konkrete Kunst, Zürich, CH, cat.
Is in de Hal, Rotterdam, NL
1991 D'arte Galleria, Helsinki, FL
3w=B2 (Rijksweg project), Markiezenhof Bergen op zoom, NL, cat.
Works of The Sixties, Art Affairs, Amsterdam, NL
1992 *Arbor et Sculptura*, Ministerie van Landbouw, La Haye, NL, cat.

1993 Centrum Beeldende Kunst, Groningen, NL
Beelden op de berg 6, Wageningen, NL, cat.
Galerie Durhammer, Frankfurt, D
1994 *Blick über den Armelkanal*, Pfalzgalerie, Kaiserslautern, D, cat.
Water op Bouvigne, Breda, NL
Kunstmuseum, Thun, CH, cat.
1995 *Tradition und Kontinuität*, Dessau, D
Cost/Artline, Hoorn, NL, cat.
1996 *Aspekte niederländischer Kunst heute*, Städtische Galerie, Lüdenscheid, D, cat.
Contemporary Concrete Art, Académie des Beaux-Arts de Budapest, H
Art and Technology, Royal Shell Research Laboratories, Amsterdam, NL, cat.
De Geur van hout, Gorcums Museum, Gorinchem, NL, cat.
1997 *Between Trees and Waves*, Avegoor, NL, cat.
13. Mednarodni Bienale Male Plastike, Murska Sobota, Slovenia
Museum für Konkrete Kunst, Ingolstadt, D, cat.
1998 *Like Waves Breaking on the Shore. Ad Dekkers In His Time*, Stedelijk Museum, Amsterdam, NL, cat.
Equivalences, Art Affairs, Amsterdam, NL
1999 *Positionen*, Stiftung Bauhaus, Dessau, D
Kunst in den Treptowers, Berlin, D, cat.
Concrete Kunst, Cultureel Centrum, Knokke-Heist, B, cat.
Permutations, Sainsbury Centre, University of East Anglia, Norwich, GB
Kelling Arts Festival, Norfolk, GB
2000 *Segmente*, Erfurt, D
Tuin van verbeelding, Von Gimborn, Arboretum, Doorn, NL, cat.
Klein-beeld 2000, Midden-Beemster, NL, cat.
2001 *Ad Dekkers and Norman Dilworth*, Art Affairs, Amsterdam, NL
2002 *Hommage à R. P. Lohse*, Gmunden, CH, cat.
2002 *25x25*, Galerie St Johann, Saarbrücken, D, cat.
2003 *Konstruktive Kunst aus England*, Niebüll, D

2003 *De bomen van Pythagoras*, Mondriaanhuis, Amersfoort, NL

2005 *Placements*, Galerie König, Hanau, D
Symposion, Gorinchem, NL, cat.
Old + New, Art Affairs, Amsterdam, NL
Norman Dilworth/François Morellet, *FIAC 05*, Paris, Galerie Oniris
Sjoerd Buisman/Norman Dilworth, Art Affairs, Amsterdam

2006 N. Dilworth/F. Morellet/V. Molnar/Vacossin, *ArtBrussels 06*, Galerie Oniris

2007 Dilworth/Morellet/Nemours/Vacossin/Perrodin/Leblanc, *ArtBrussels 07*, Galerie Oniris
Dilworth/Morellet/Molnar/Vacossin/Nemours, *ArtParis 07*, Galerie Oniris

2008 Dilworth/Morellet/Molnar/Vacossin/Nemours/Knifer/Perrodin/Leblanc, *ArtParis 08*, Galerie Oniris
Delaye-Saltoun Gallery (avec Anthony Hill), Londres
British Abstract Art 1950—1985, Portland Gallery, Londres, cat.
Van Stof tot Asse, Galerie de Ziener, Asse, B
Alice, son miroir et ses merveilles, Musée des Beaux-Arts de Calais, Calais, F

2009 Dilworth/Morellet/Molnar/Vacossin/Knifer/Leblanc, *ArtParis 09*, Galerie Oniris
All Together Now, Galerie de Ziener, Asse, B, cat.
L'Oblique, Musée des Beaux-Arts de Montbéliard, Montbéliard, F
Galerie Gimpel-Müller (avec Gudrun Piper), Paris
Gimpel Fils Gallery, Londres
Positionen Konkreter Kunst Heute, Landesmuseum Mainz, Mainz, D, cat.
The North Sea, Laurent Delaye Gallery, Londres

2010 Dilworth/Morellet/Molnar/Vacossin/Knifer/Leblanc/Denot/Doehler/Popet, *ArtParis 10*, Galerie Oniris
The Ground Around, Vilma Gold Gallery, Londres
Construction + Its Shadow, Leeds City Art Gallery, Leeds, GB
White Christmas, The Green House, St Peter Port, Guernesey, GB

2011 Dilworth/Morellet/Molnar/Vacossin/Knifer/Leblanc, *ArtParis 11*, Galerie Oniris
Dilworth (one man show)/Molnar/Nemours/Vacossin, *Salon du dessin 2011*, Carrousel du Louvre, Paris, Galerie Oniris
Escaut, Rives, Dérives, Festival International de Sculptures Contemporaines, Cambrai, F, cat.
Konstrukcja w Procesie (1981), Museum Sztuki, Lodz, PL, cat.
Een Groep, Galerie de Ziener, Asse, B

Quelques commandes officielles

1985 Reliefs pour les bureaux de Dick Peek et Kees de Kat (architectes, Amsterdam)

1986 Rénovation de la ville de Betondorp, Amsterdam, NL

1987 1er prix de sculpture pour la place Domplein à Utrecht, NL

1988 Objet lumineux de 13m de haut pour l'Hôpital académique d'Utrecht, NL
Sculpture pour le jardin de la maison de retraite 'Het Verpleeghuis', Maassluis, NL

1990 Relief pour le bâtiment Stadsdeel de Zeeburg, Amsterdam, NL

1991 Sculpture pour la place de Rijkerswoerd, Arnhem, NL

2006 Sculpture pour le bâtiment du CNED, Villeneuve d'Ascq, F

2007 Sculpture pour le jardin de la Galerie de Ziener, Asse, B

2009 Peinture murale sur le pignon d'immeuble 'Les Terrasses des Arts', Vitry sur Seine, F

2011 Sculpture pour le parc du château Lebreton, La Matmut, Saint Pierre-de-Varengeville, F

Collections publiques

Agricultural University, Wageningen, NL
Allianz, Berlin, D
City of Amsterdam, NL
Arts Council of Great Britain
Arts Council of Wales, GB
The British Council, GB
Camden Council, Londres, GB
Doncaster City Art Gallery, GB
Dresdener Bank, Dessau, D
The City of Dordrecht, NL
Fond National d'Art Contemporain, F
Institut Collectie Nederland, Amsterdam, NL
Rijksmuseum Kröller-Müller, Otterlo, NL
Mancherster City Art Gallery, GB
Museum of Modern Art, Lodz, PL
Musée de Grenoble, F
Musée de Montbéliard, F
Musée Matisse Le Cateau Cambrésis, F
Musée de Calais, F
Museum im Kulturspeicher Würzburg, D
National Collection, Warsaw, PL
Reading University, GB
Rijksgebuwendienst, Rotterdam, NL
Städtische Kunstsammlung, Gelsenkirchen, D
Städtische Kunstsammlung, Mönchengladbach, D
Städtische Kunstsammlung, Neu-Ulm, D
Stedelijk Museum, Schiedam, NL
Stedelijk Museum, Amsterdam, NL
Stichting Beeldenpark Dordwijk, Dordrecht, Nl
Tate Gallery, Londres, GB
University College, Londres, GB
University of East Anglia, GB
Ville de Valenciennes, F
Ville de Vitry, F
CNED, Villeneuve d'Ascq, F

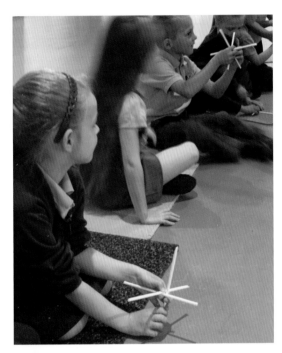

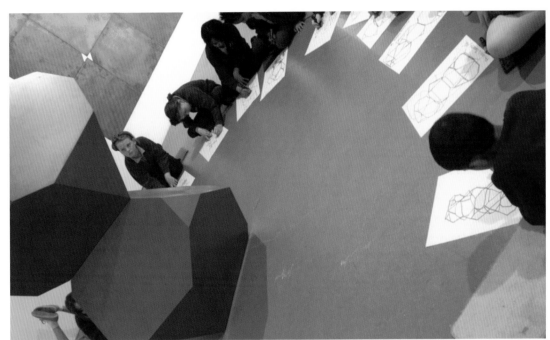

Acknowledgements

Norman Dilworth would like to thank Andrew Bick for organising not only this catalogue but also the exhibitions in Leigh and Huddersfield.

Thanks are also due to:
Yvonne Paumelle, Galerie Oniris, Rennes;
René Gimpel, Gimpel Fils Gallery, London;
Berthold Müller, Galerie Gimpel & Müller, Paris;
Jan de Smedt, Galerie de Ziener, Asse;
Martyn Lucas, Turnpike Gallery, Leigh;
Ruth Gamble, Huddersfield Art Gallery;
and to Barbara Forest, Musée des Beaux-Arts, Calais, for her text.

Norman Dilworth would also like to admit that without Christine, his wife, the task – not just in terms of photographs (the majority of which are hers) but also in communication by internet, post, telephone and mostly by being there – would have been impossible.

Remerciements

Norman Dilworth tiens à remercier Andrew Bick pour organiser non seulement ce catalogue, mais aussi les expositions à Leigh et Huddersfield.

Merci aussi à:
Yvonne Paumelle, Galerie Oniris, Rennes;
René Gimpel, Gimpel Fils Gallery, Londres;
Berthold Müller, Galerie Gimpel & Müller, Paris;
Jan de Smedt, Galerie de Ziener, Asse;
Martyn Lucas, Turnpike Gallery, Leigh;
Ruth Gamble, Huddersfield Art Gallery;
et Barbara Forest, Musée des Beaux-Arts, Calais, pour son texte.

Norman Dilworth tient également à reconnaître que, sans Christine, son épouse, la tâche – et pas seulement en termes de photographies (dont la majorité sont les siennes), mais aussi dans la communication par internet, courrier, téléphone et surtout en étant là – aurait été impossible.